9,90€

T0047760

LABERINTOS

ROBIN
BOOK

© 2016, Redbook Ediciones, s. l., Barcelona

Diseño de cubierta e interior: Regina Richling

Ilustraciones: Germán Benet Palaus

ISBN: 978-84-9917-397-9

Depósito legal: B-13.395-2016

Impreso por SAGRAFIC

Plaza Urquinaona 14, 7º-3ª 08010 Barcelona

Impreso en España - *Printed in Spain*

Prefacio

Colorear un laberinto, reseguirlo desde su entrada hasta el centro... ¿Cuántas veces no nos ha fascinado el trazo hipnótico de uno de estos laberintos en jardines, obras de arte, en el suelo de una iglesia o esculpido en un monolito? ¿Qué oculto significado guardan en su interior?

Sabemos que el hombre, en la temprana edad del Bronce talló algunos de los más hermosos laberintos en tumbas y cantos rodados. Que en las llanuras de Nazca, en Perú, aún se pueden observar los misteriosos trazos de un geoglifo de más de cuatro kilómetros de longitud que fue creado para ser caminado. O que en la mitología tenemos el ejemplo del laberinto de Creta que albergaba al famoso Minotauro.

De tener un componente metafísico los laberintos pasaron a tener un componente decorativo y lúdico que se manifestó en los jardines que empezaron a generalizarse a finales del medievo.

Más actuales, las catedrales góticas del norte de Francia albergaron en los mosaicos de sus suelos laberintos destinados a consumar el momento final de las largas peregrinaciones que los feligreses completaban.

Sea como fuere parece indudable que el hombre se ha sentido desde siempre atraído por la búsqueda de la espiritualidad que simbolizaba el laberinto.

En este libro el lector encontrará muestras de los laberintos históricos más simbólicos para que, coloreándolos y resiguiendo sus líneas hasta el centro, pueda hallar el camino que le lleve a conocer su propia esencia. Tal y como ha hecho el hombre desde siempre.

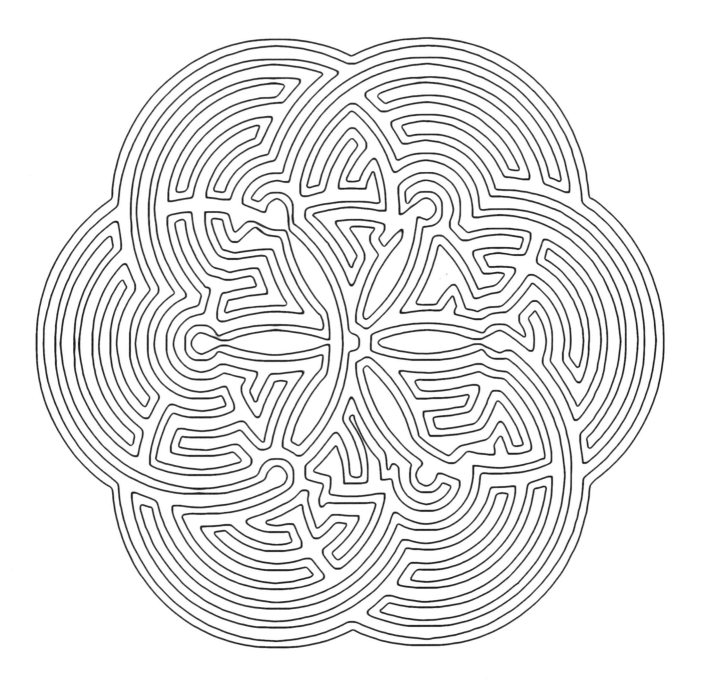

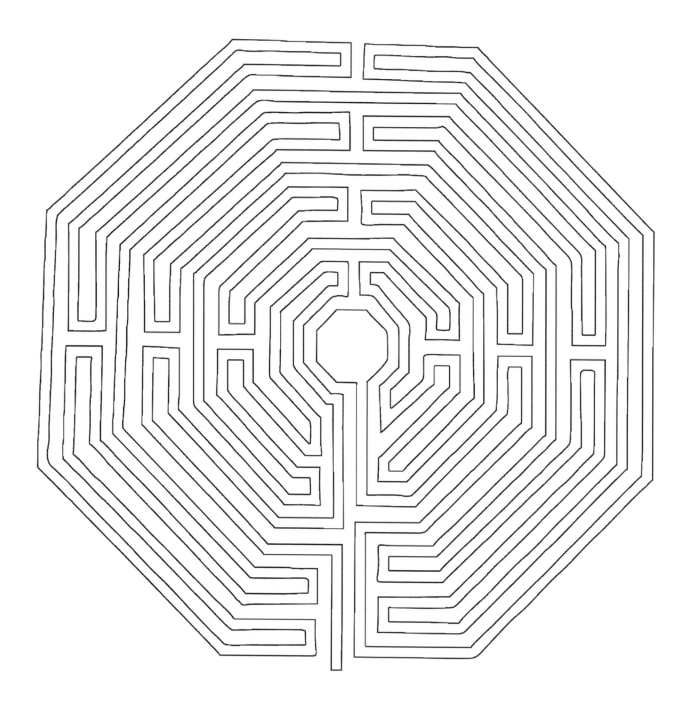

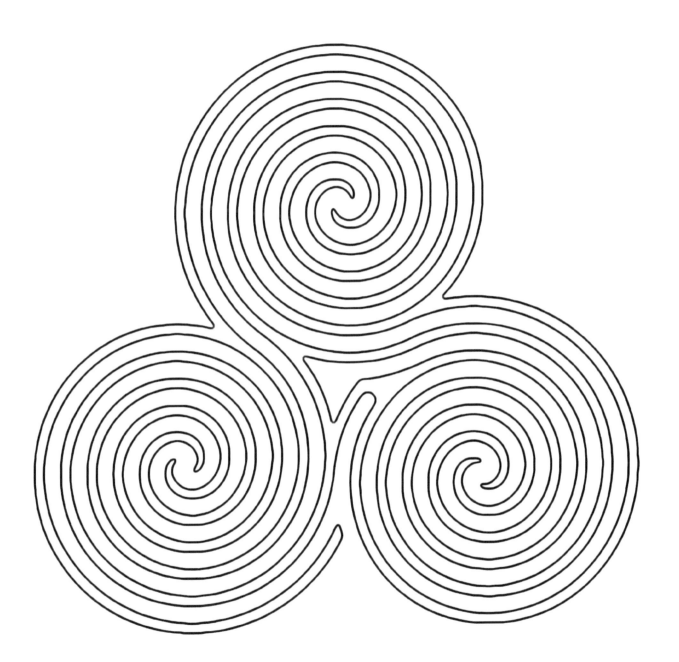

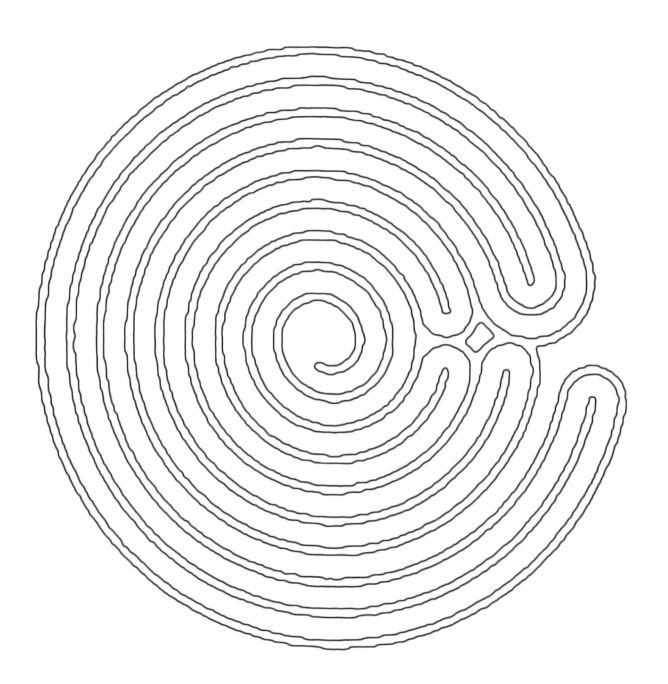

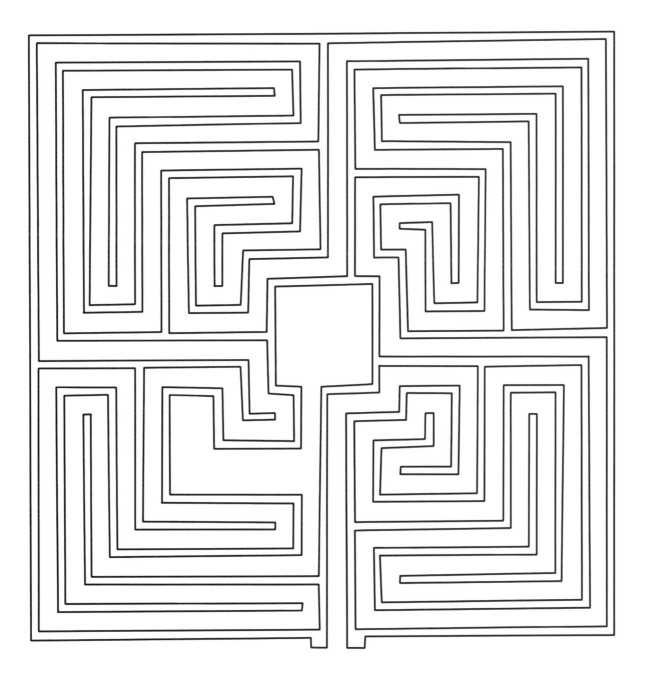

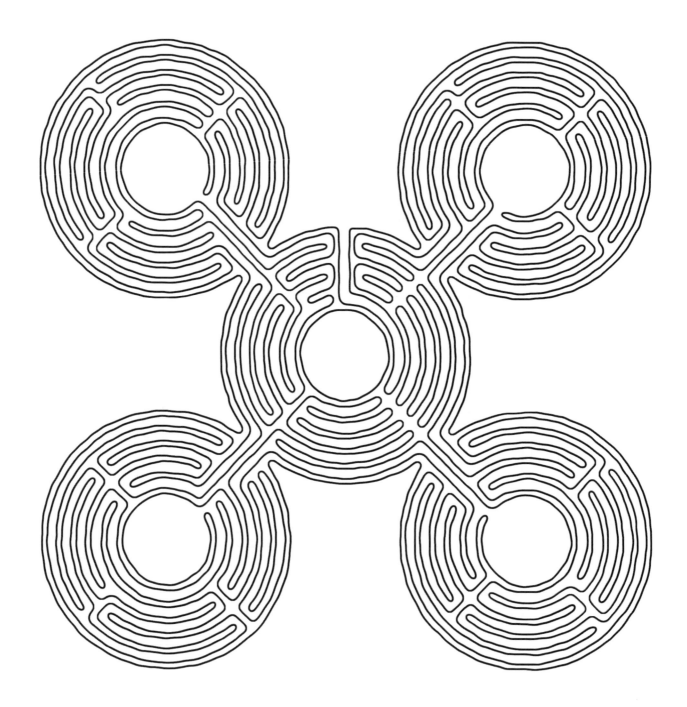

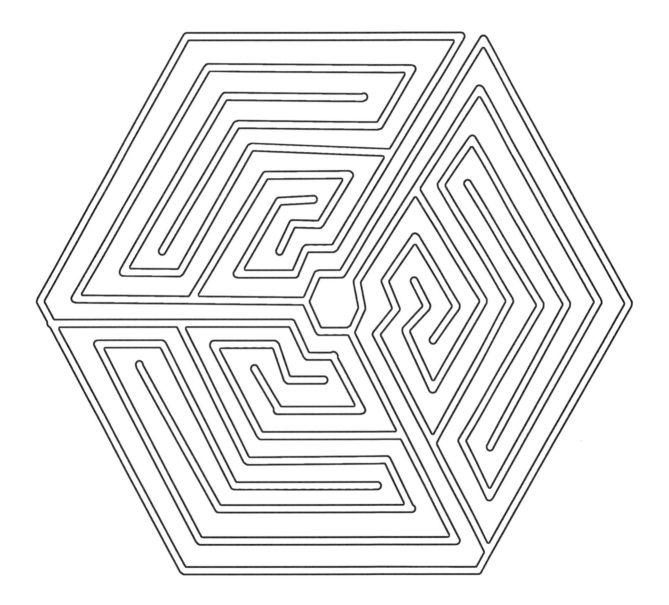

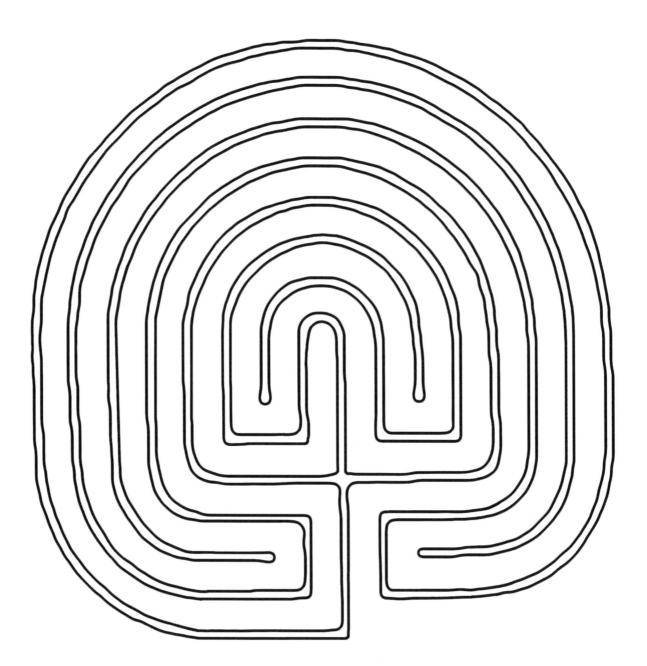

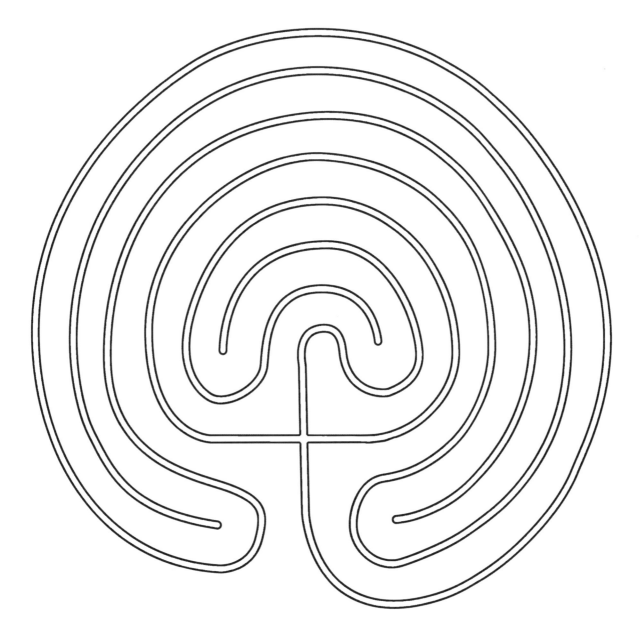

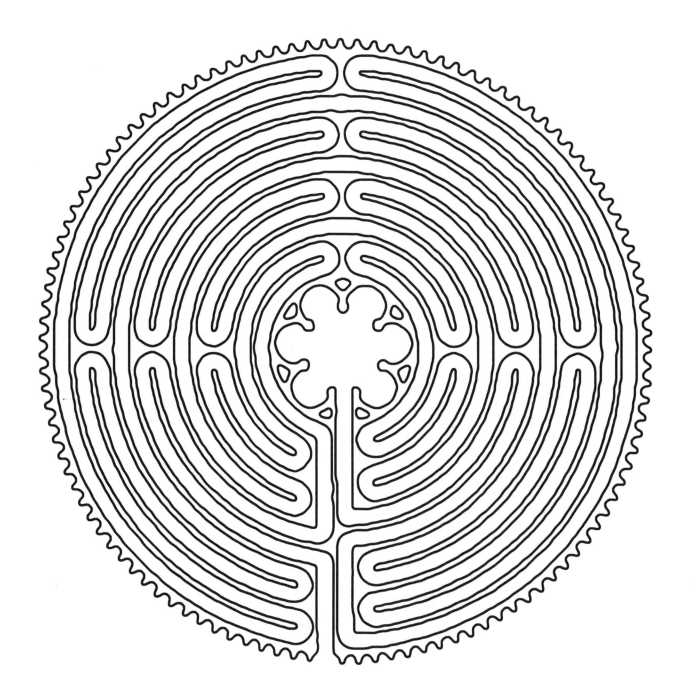

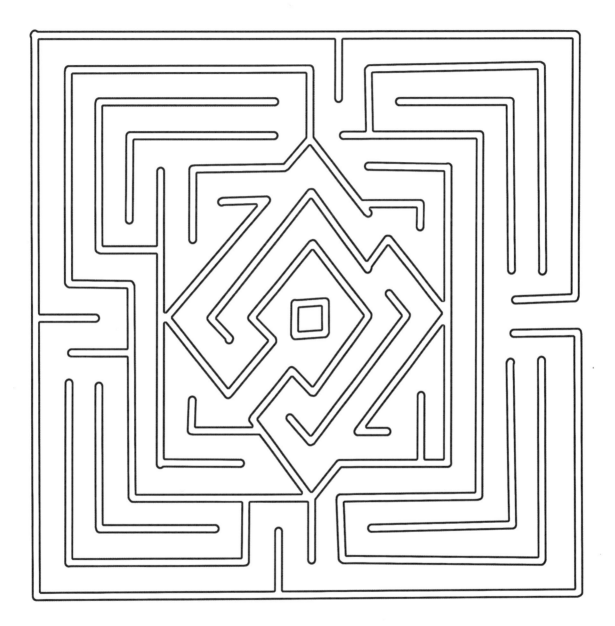

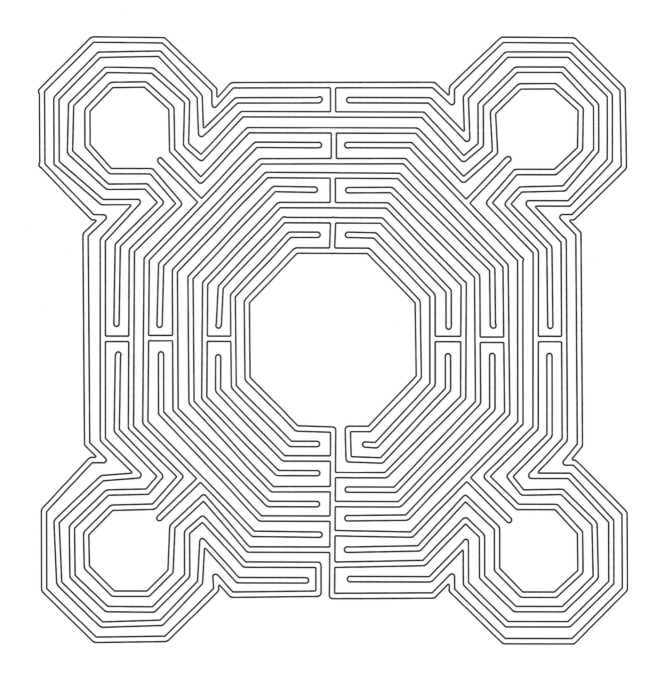

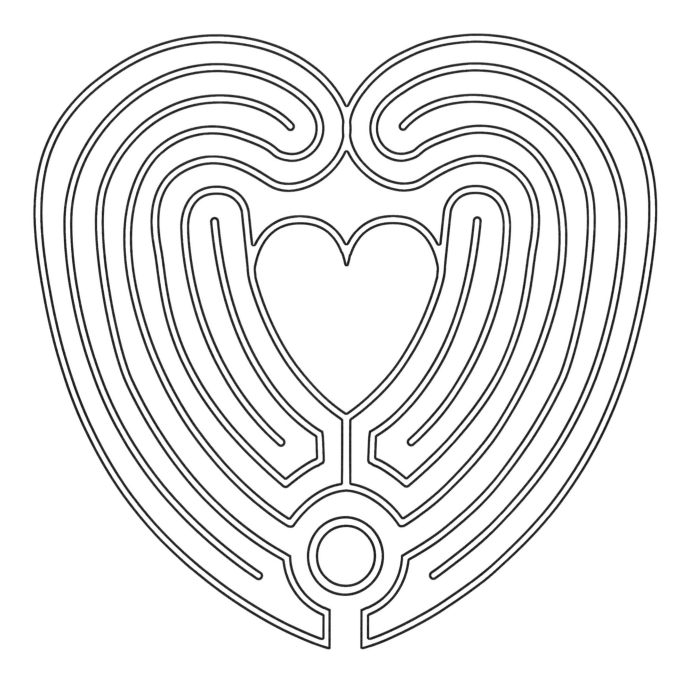

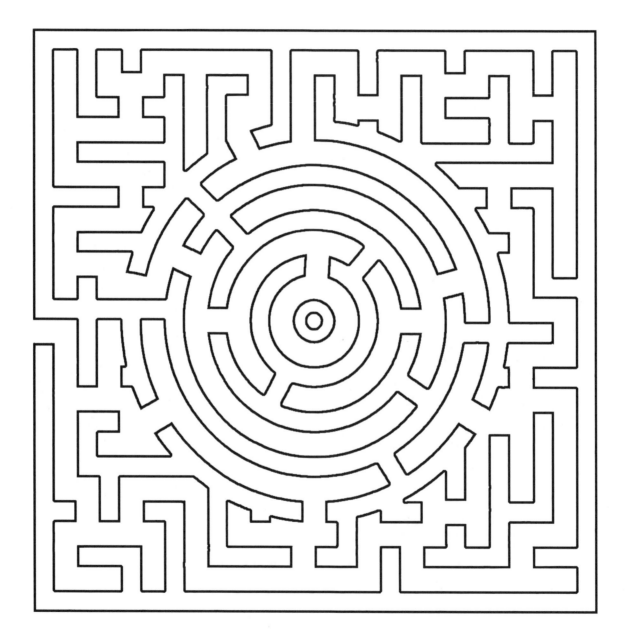

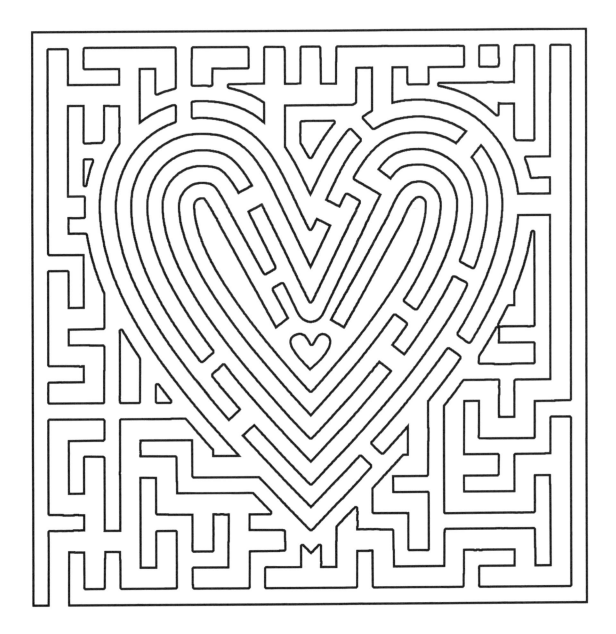

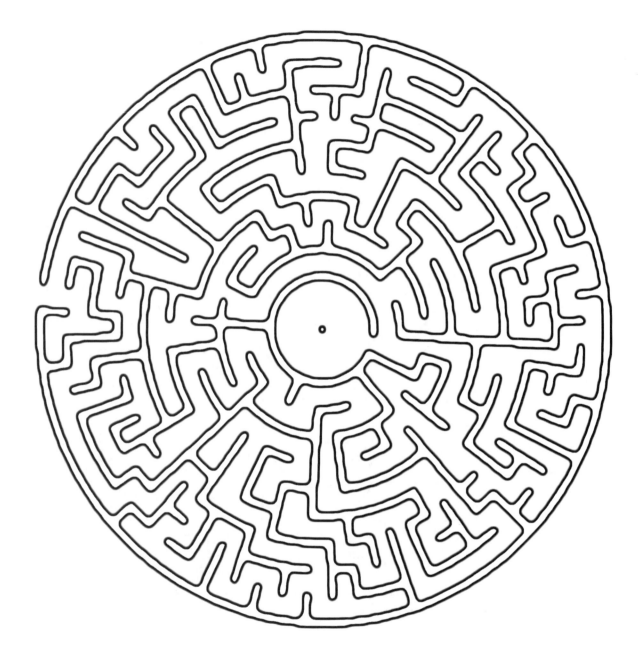

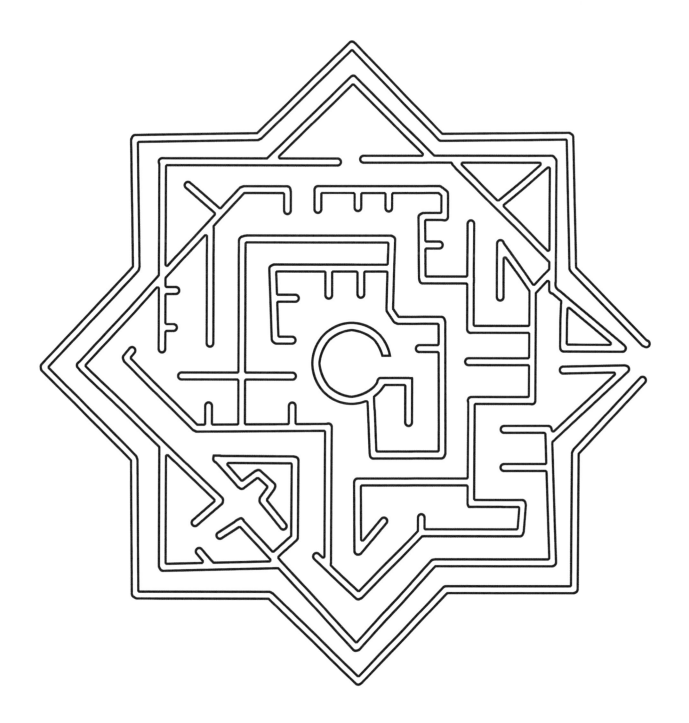

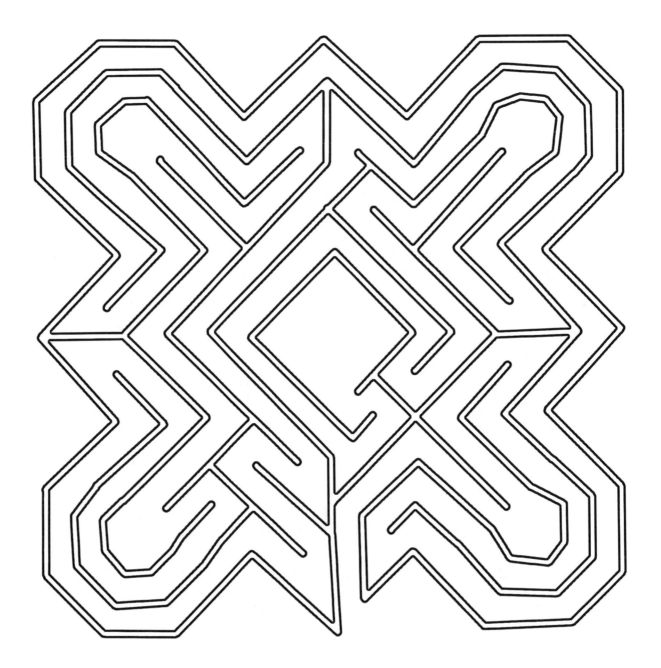

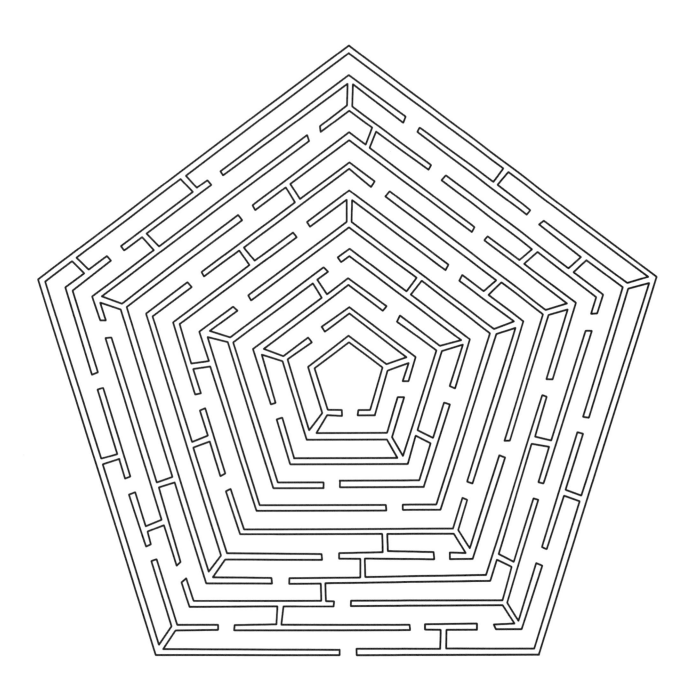

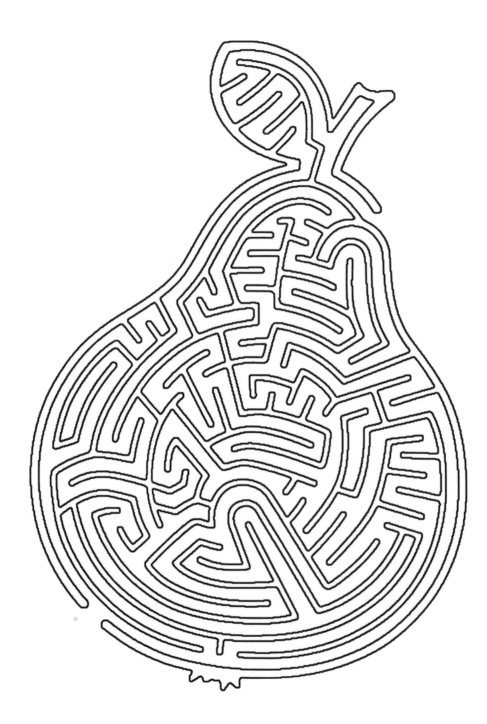

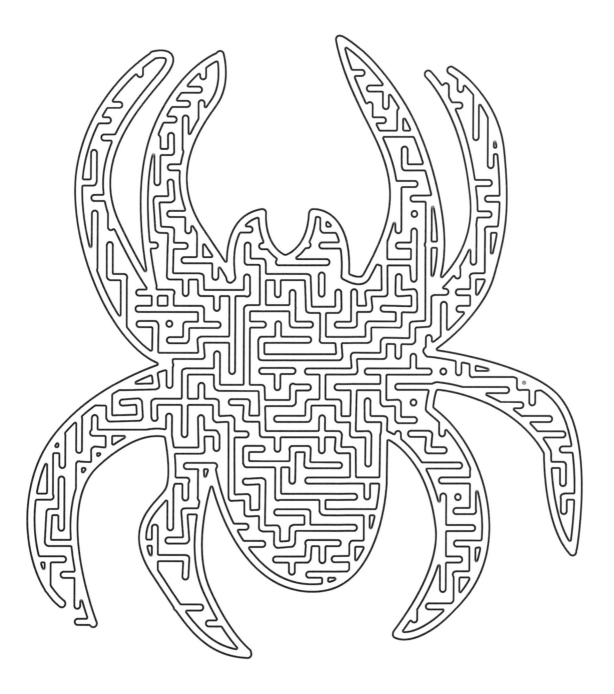

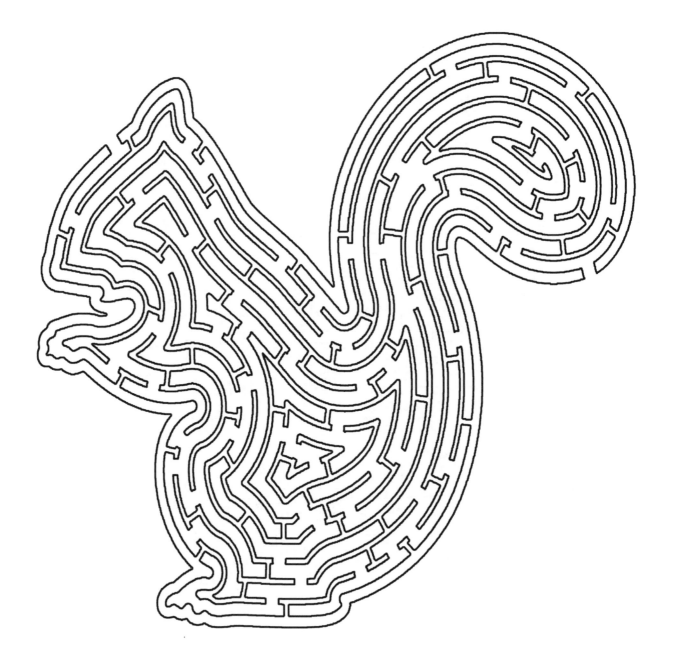

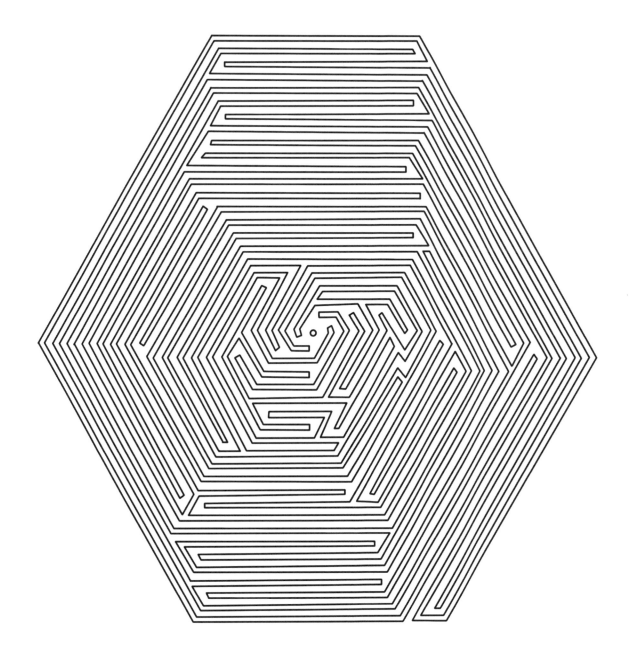

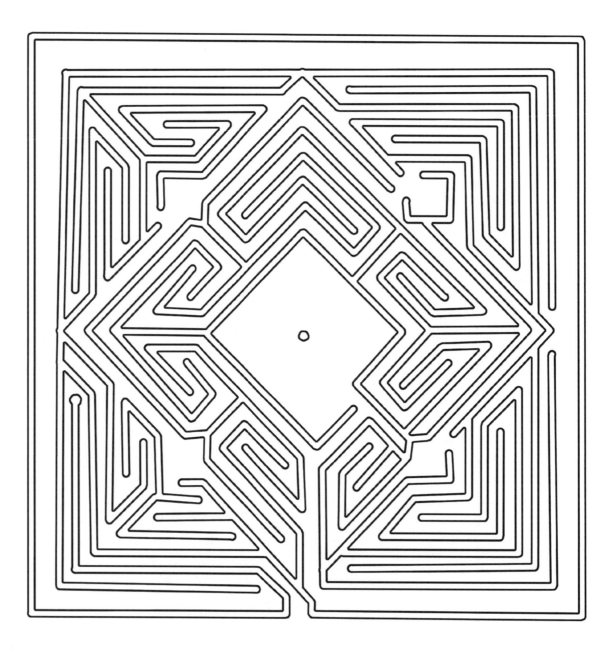

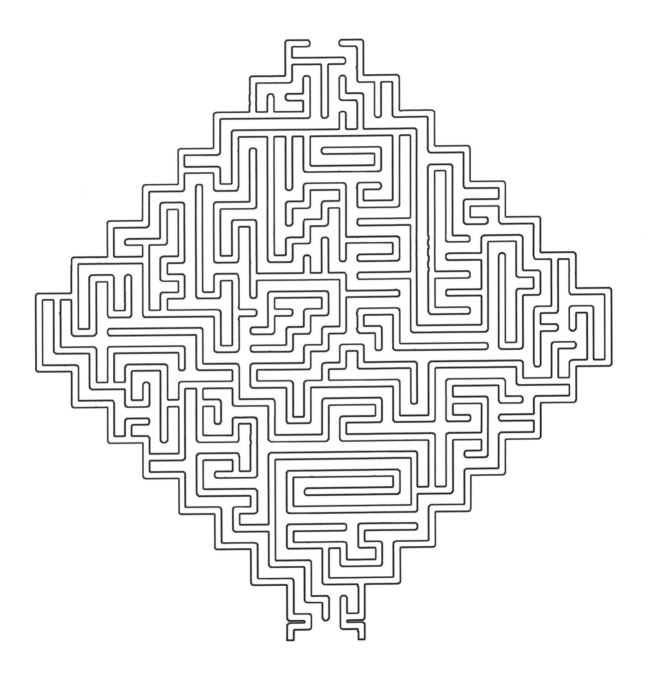

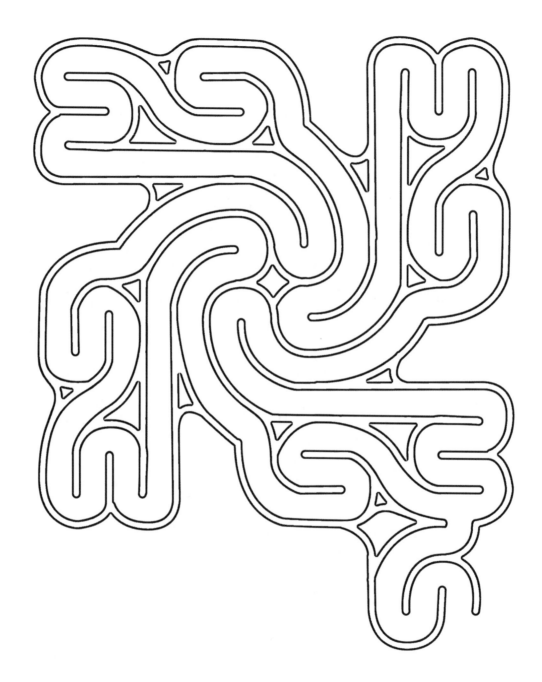

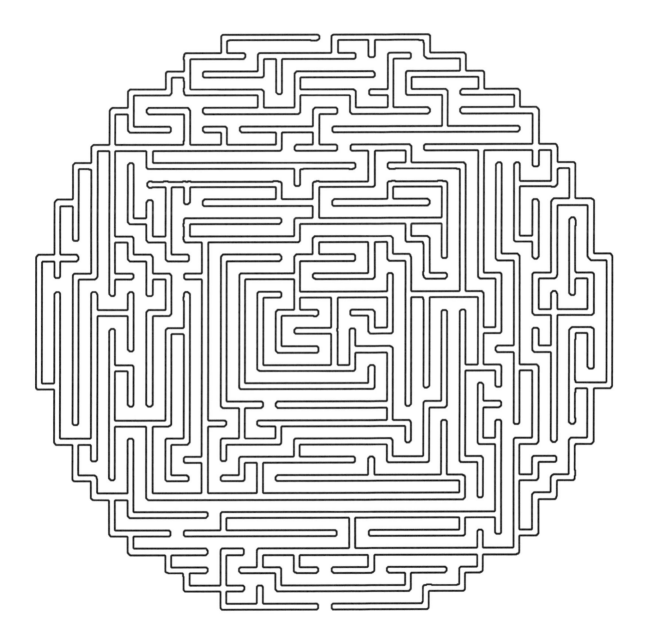

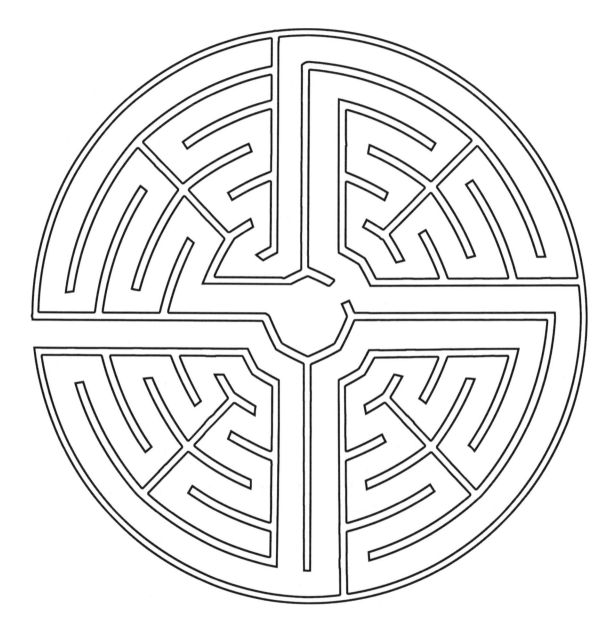

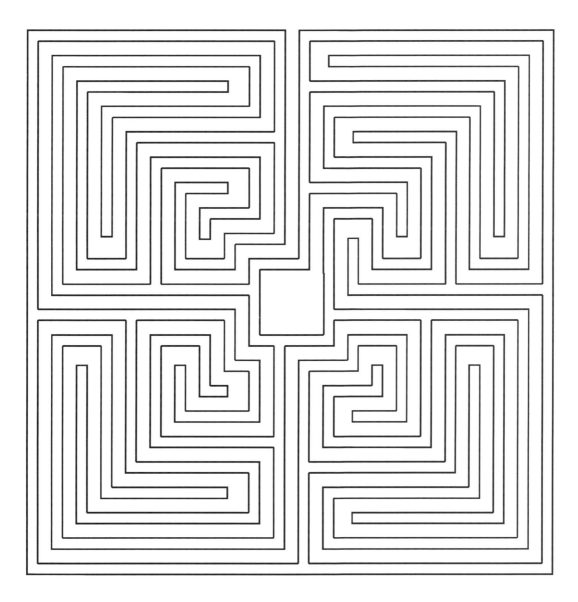

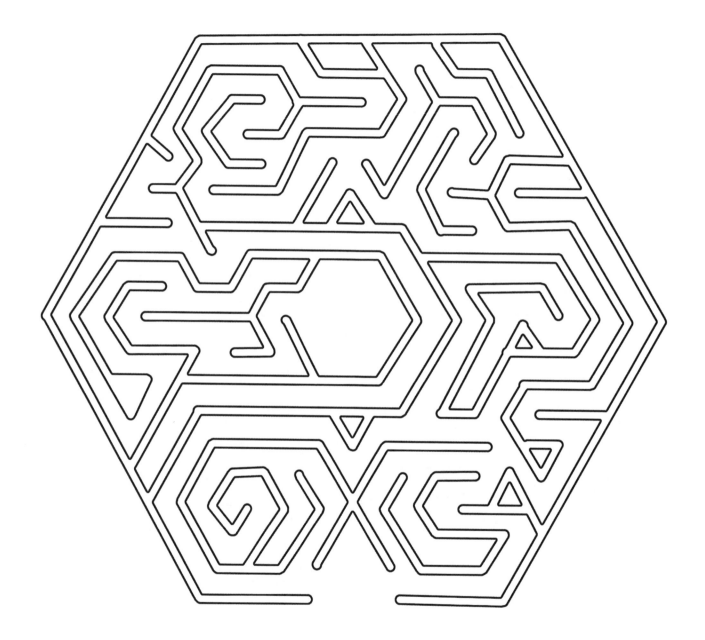

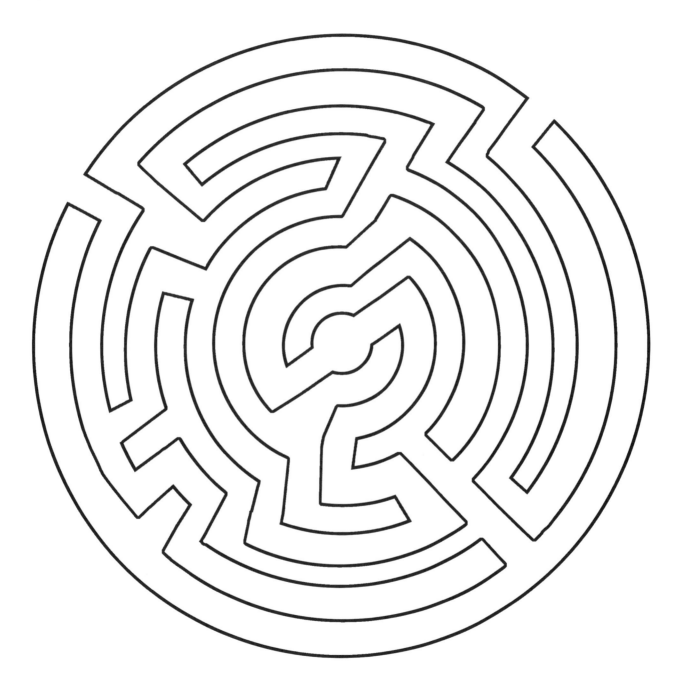

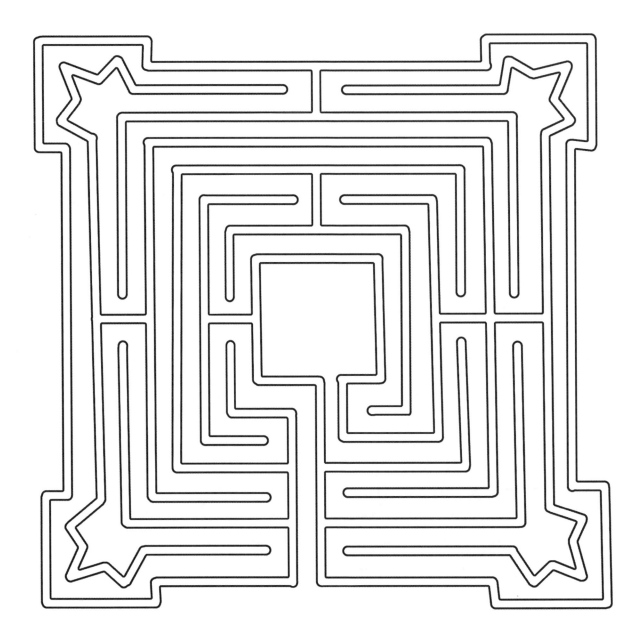

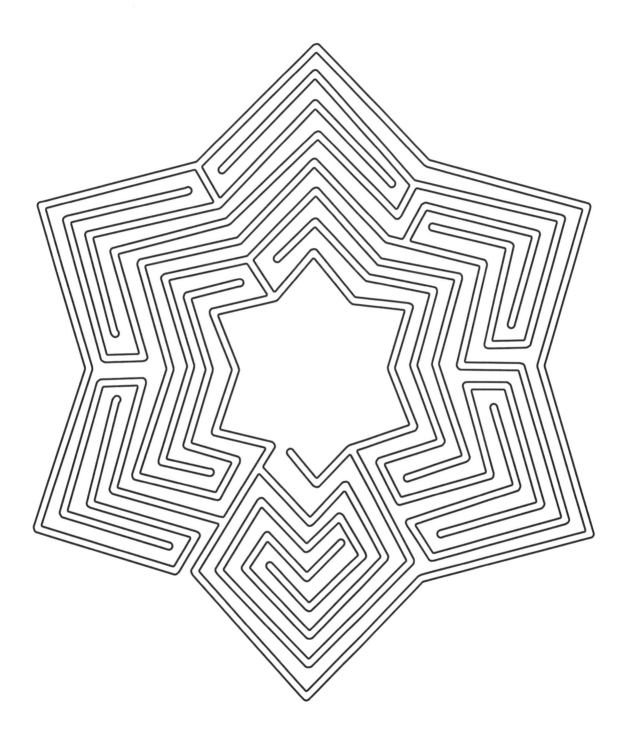

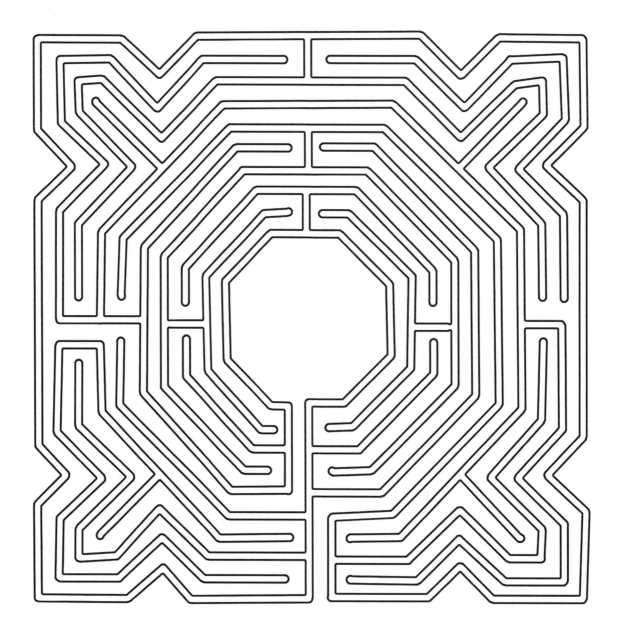

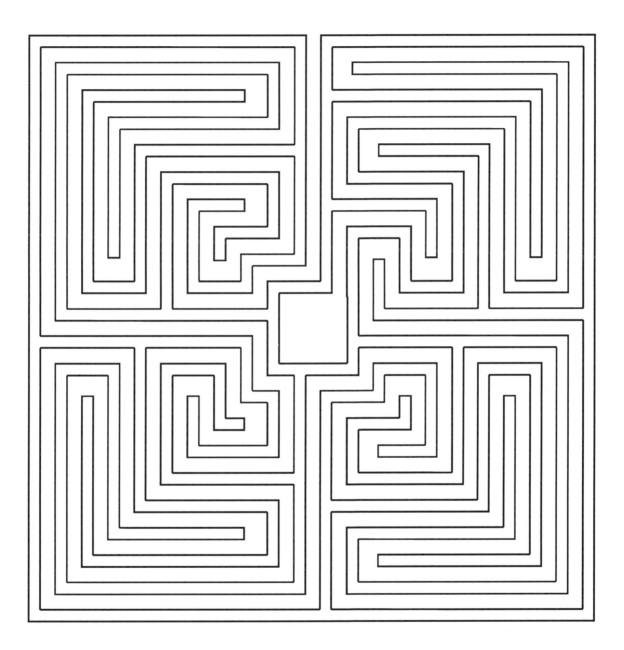

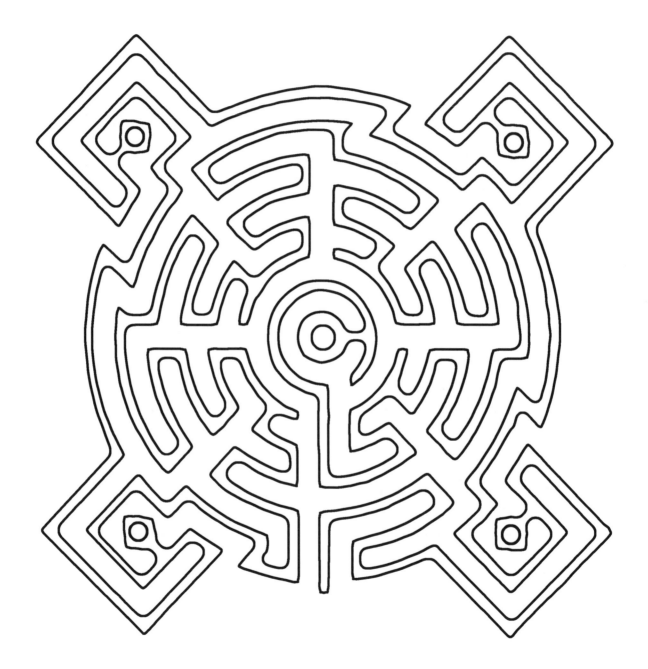

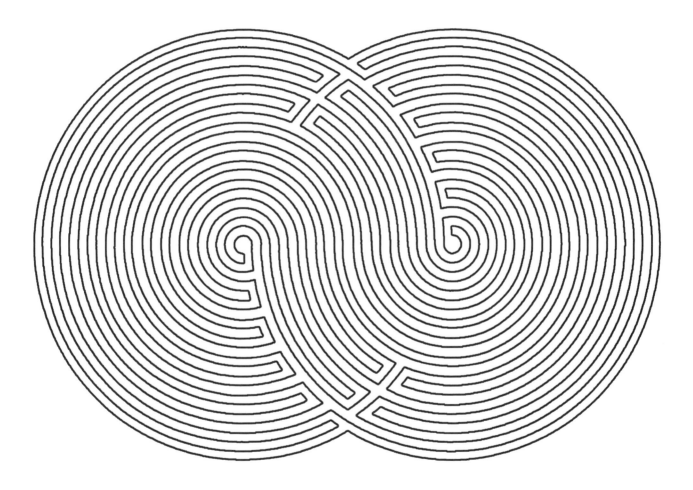

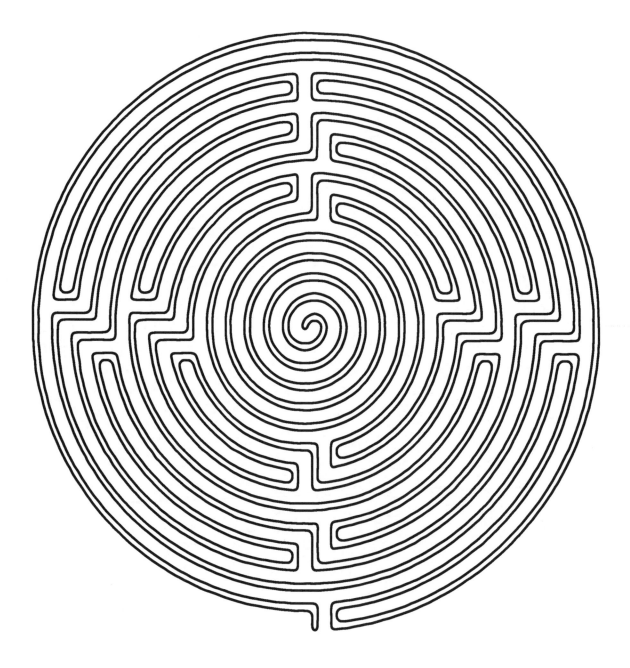

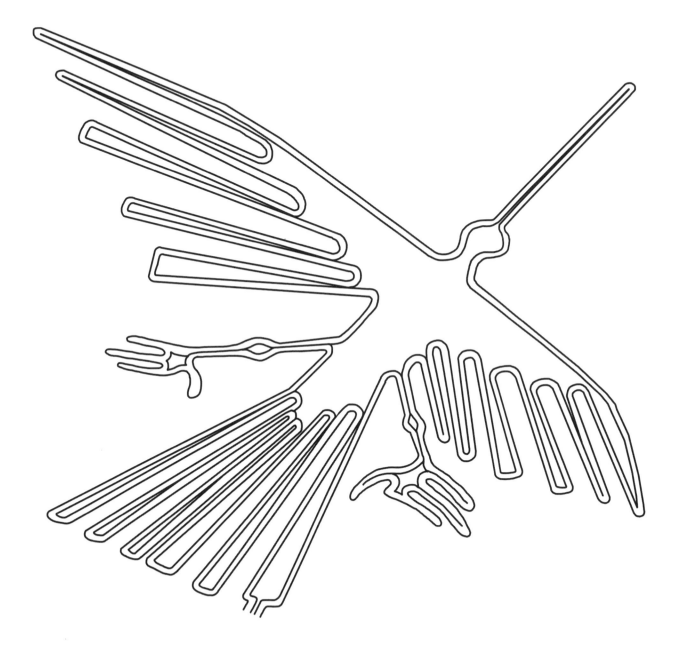

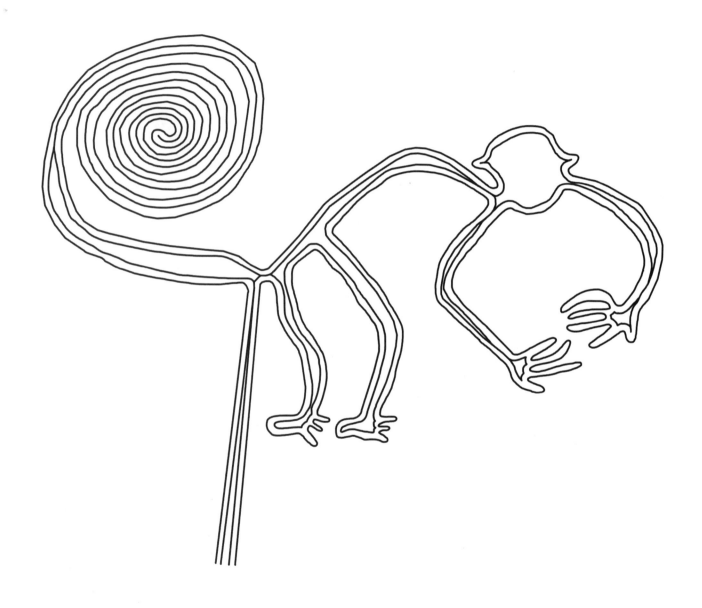

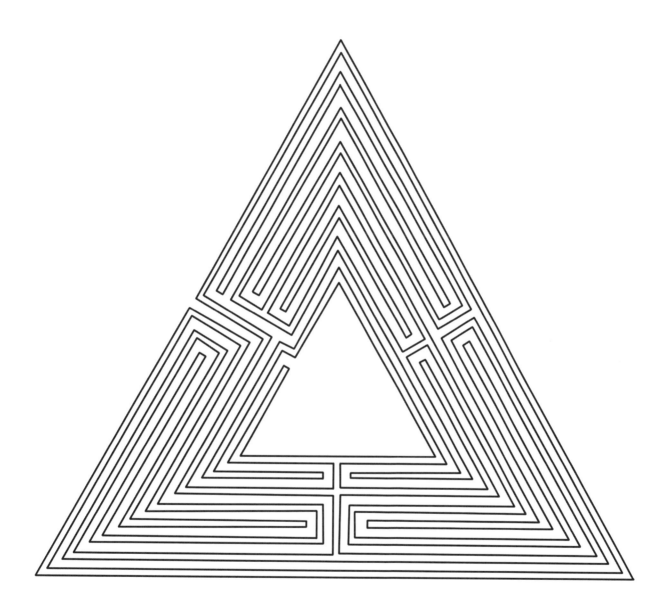

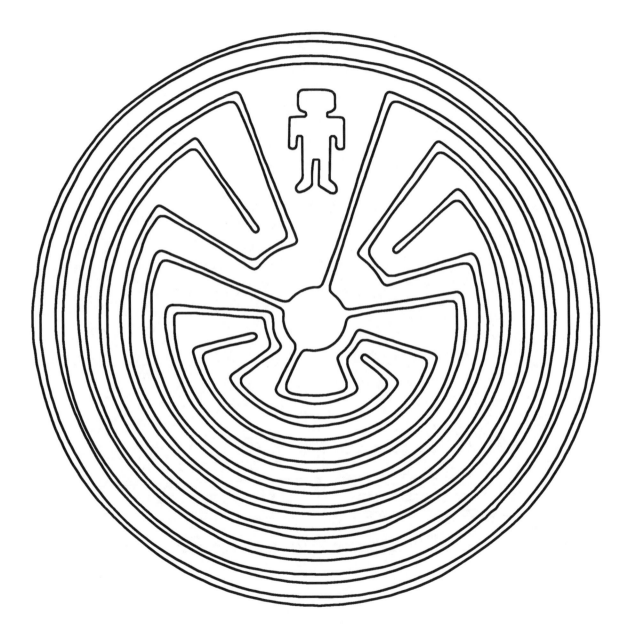

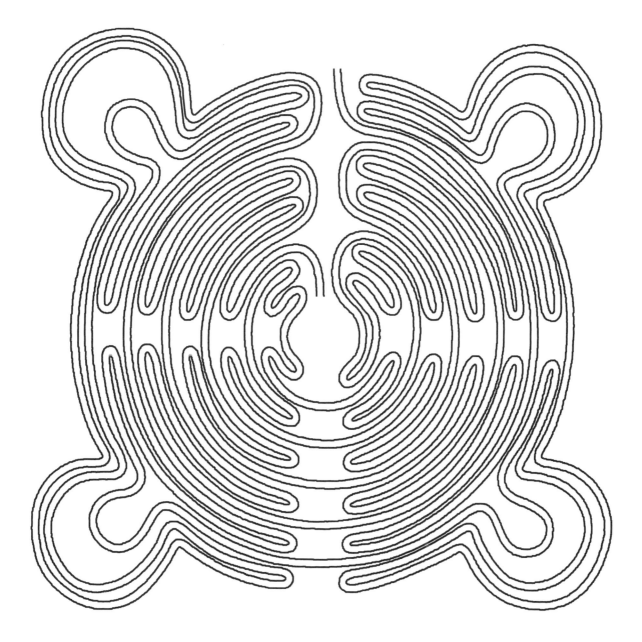

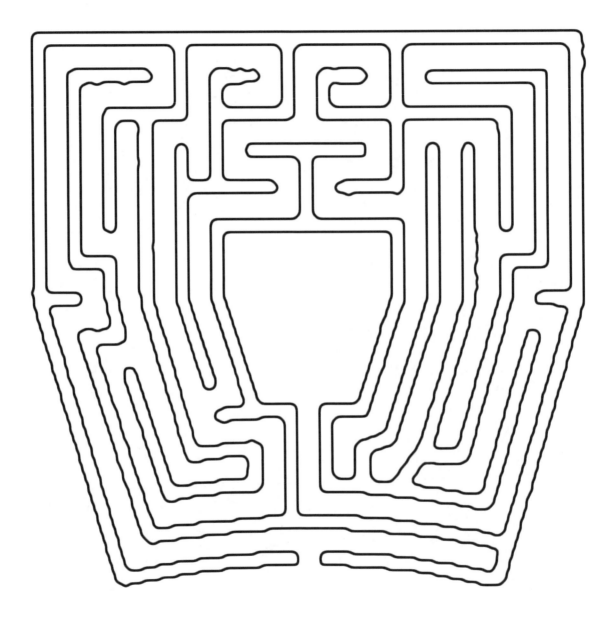

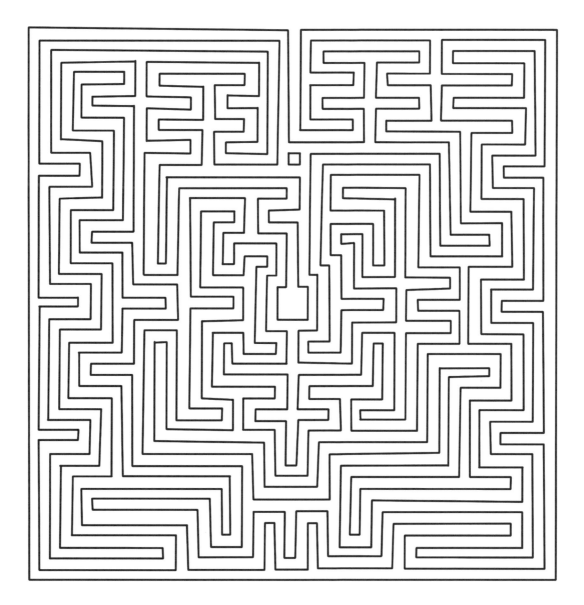

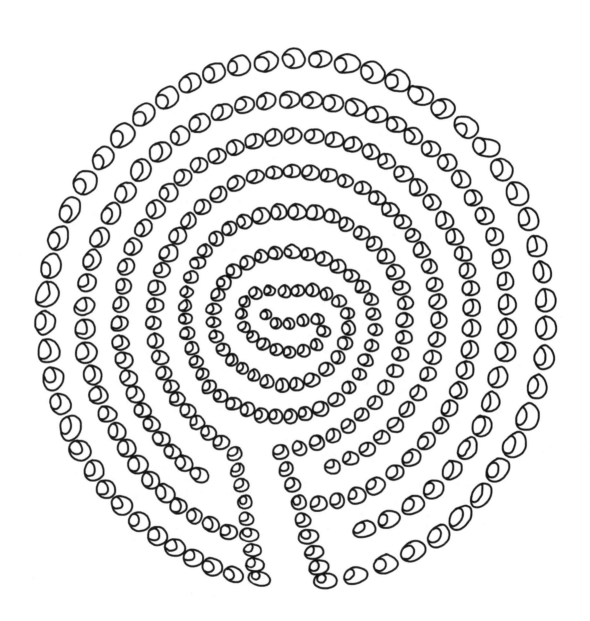

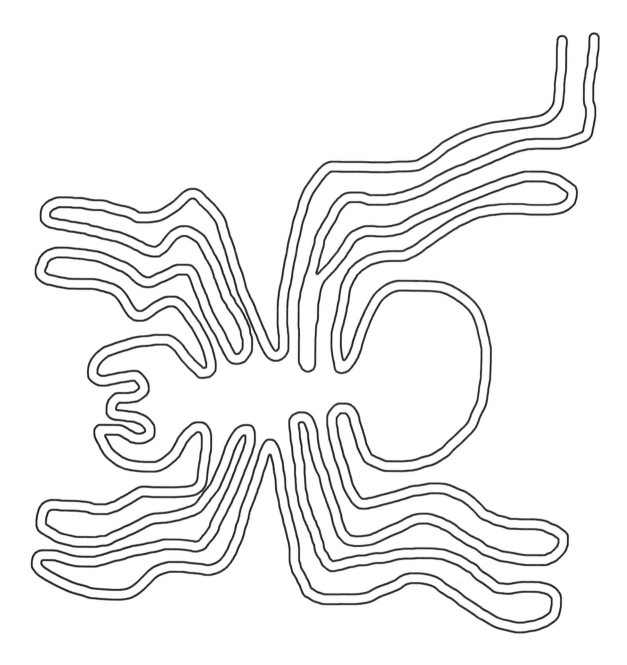

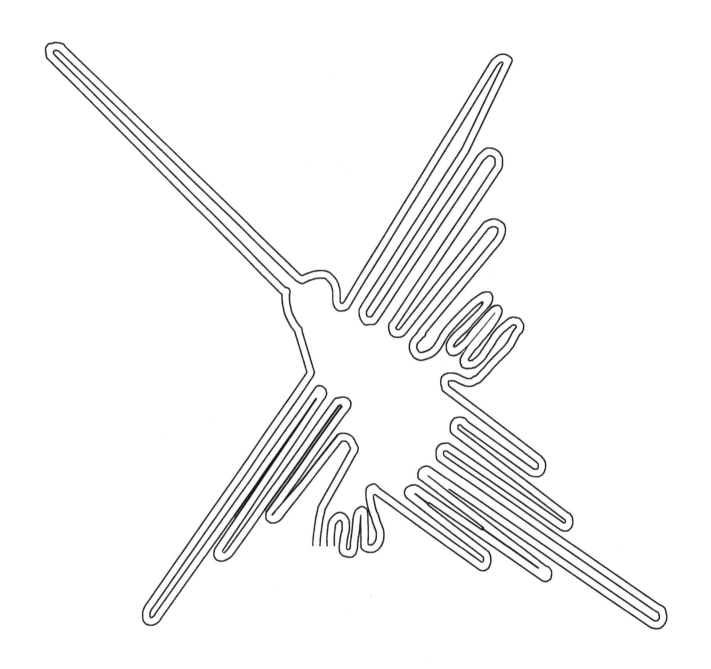

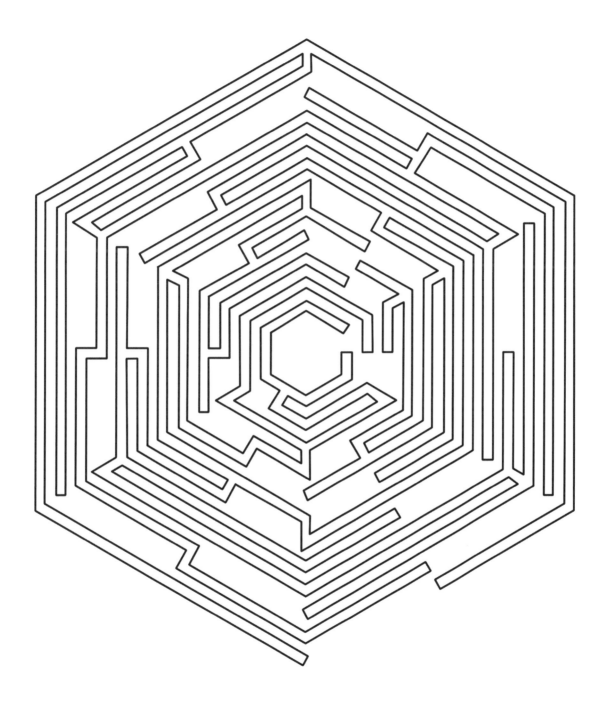

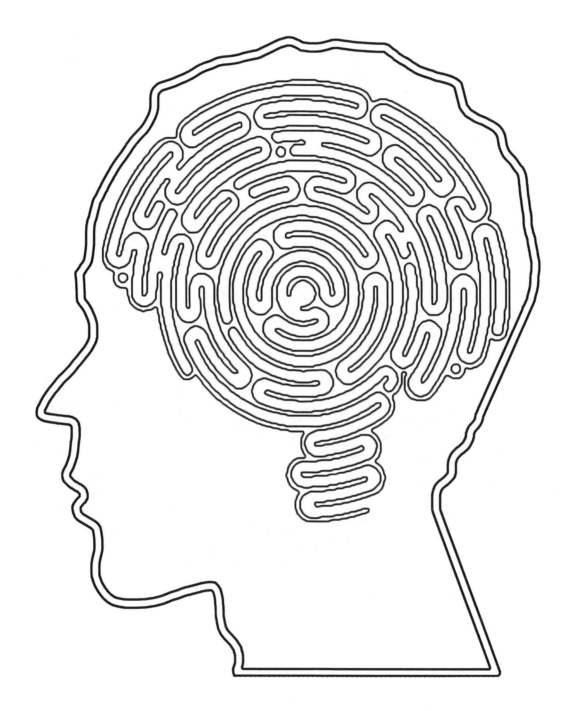

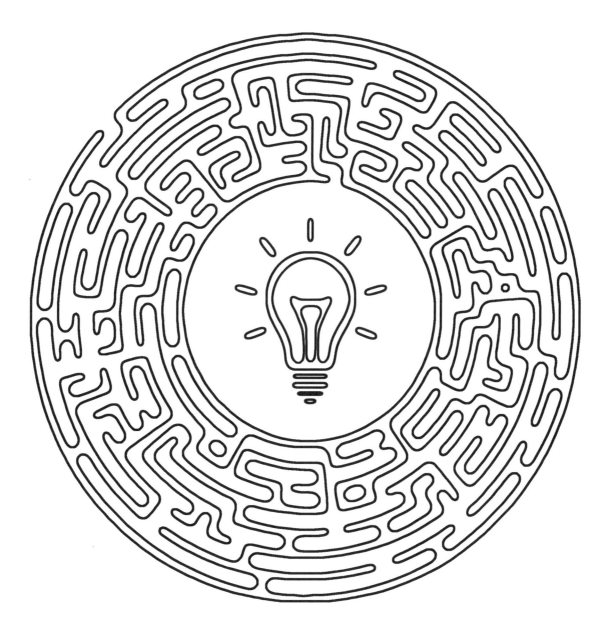

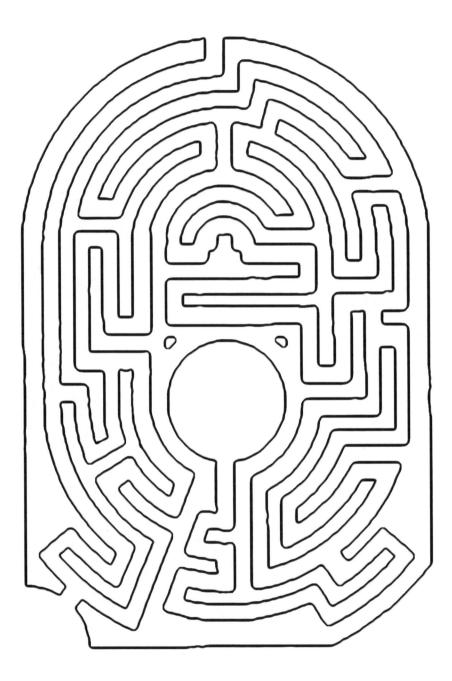

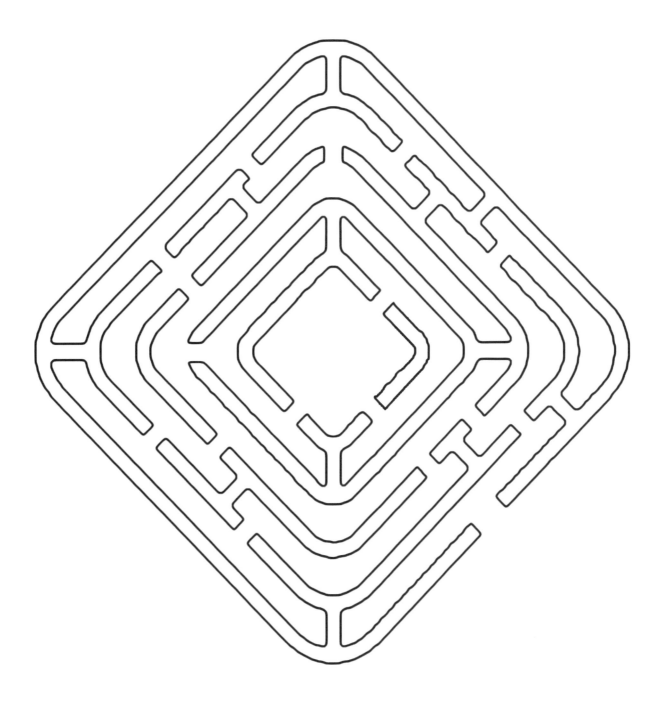

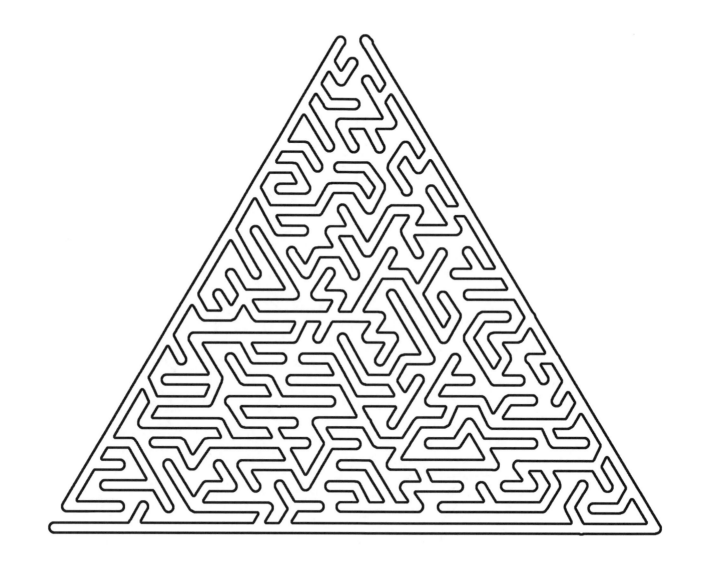

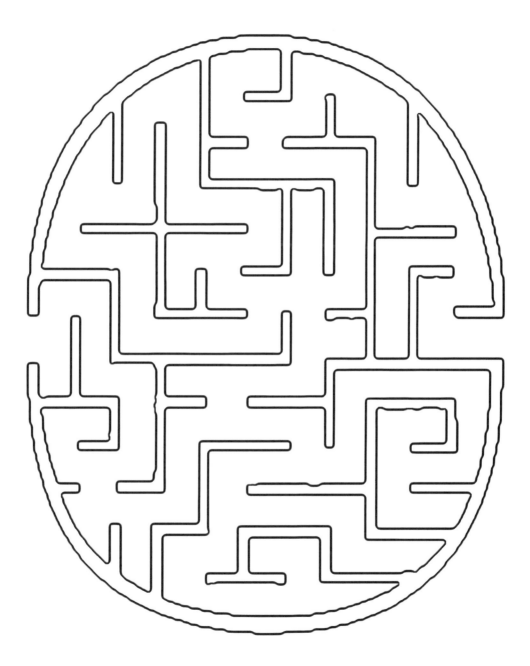

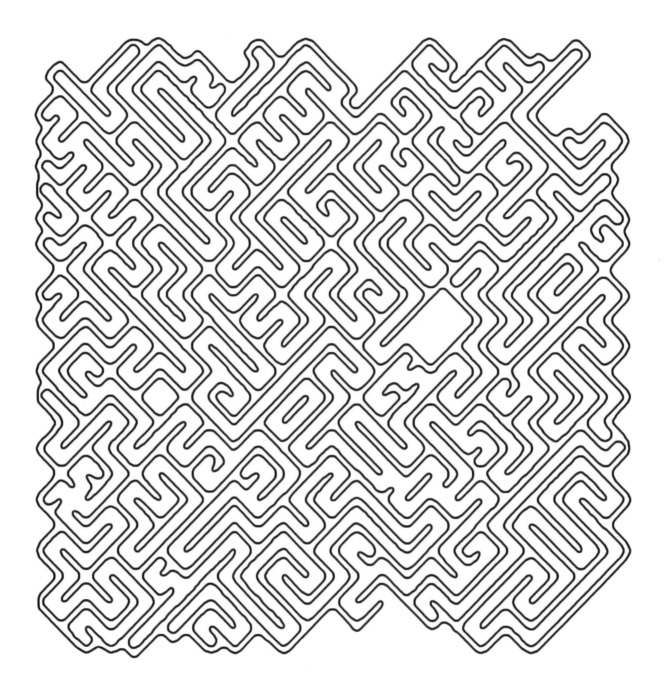

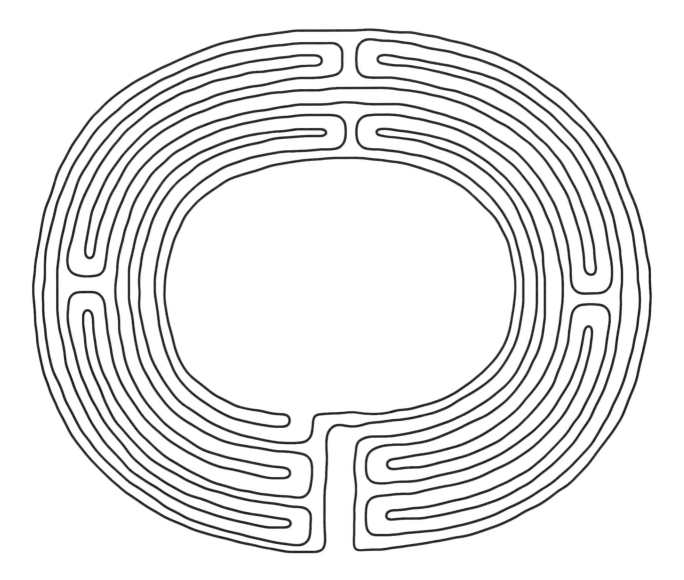

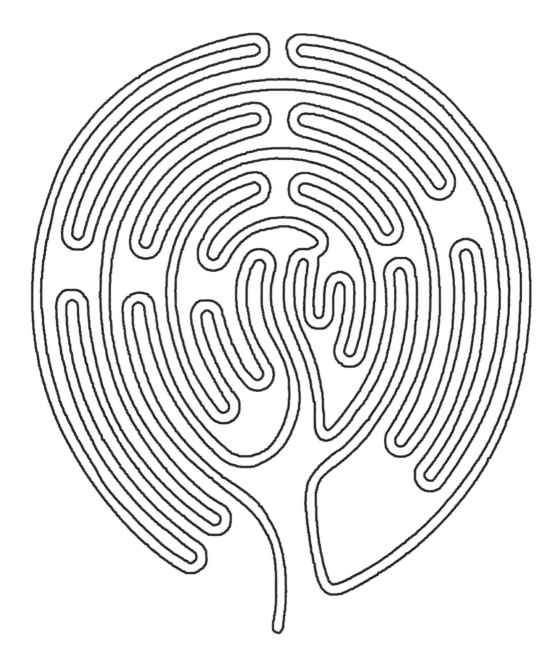

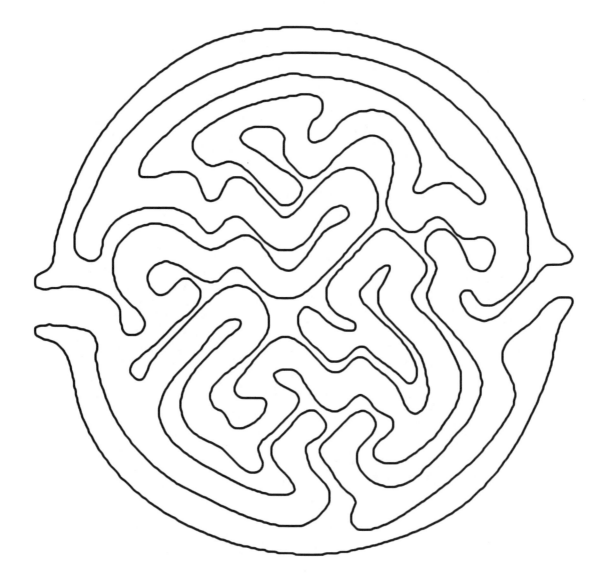

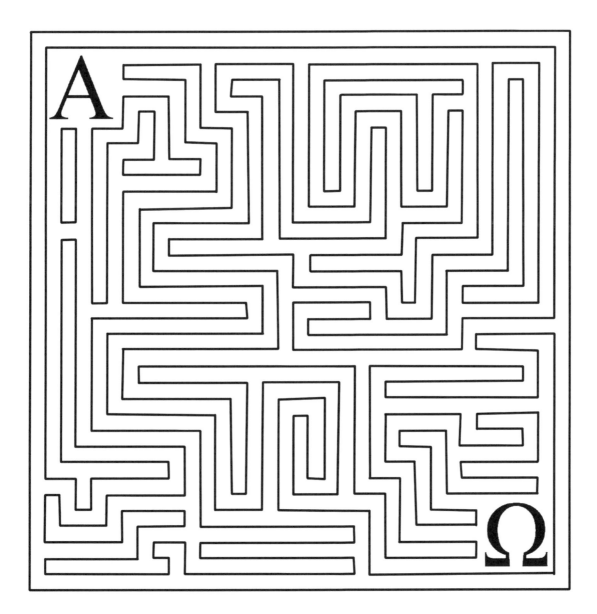

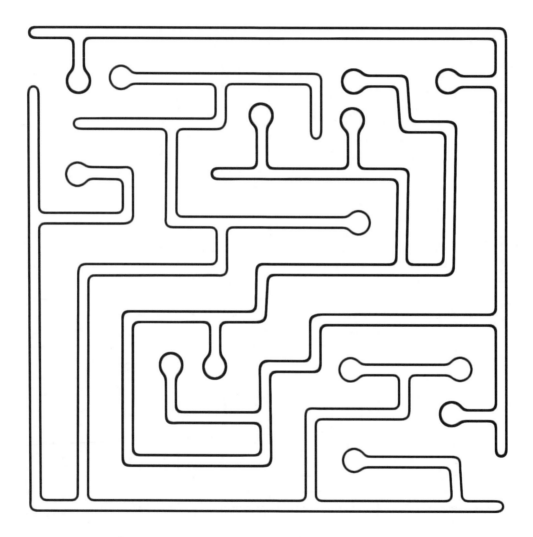

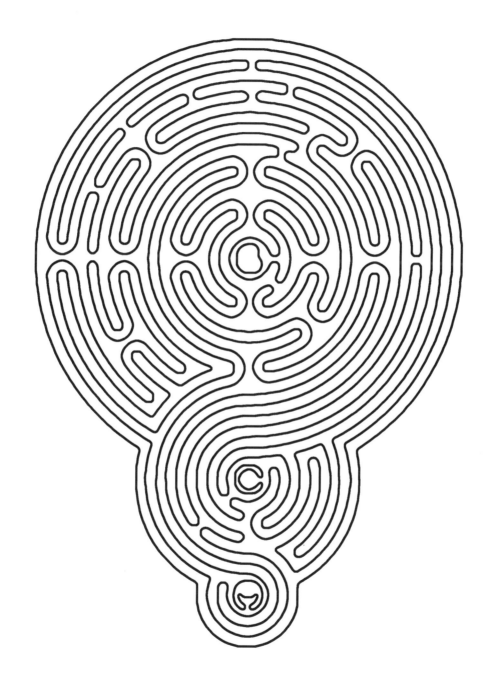

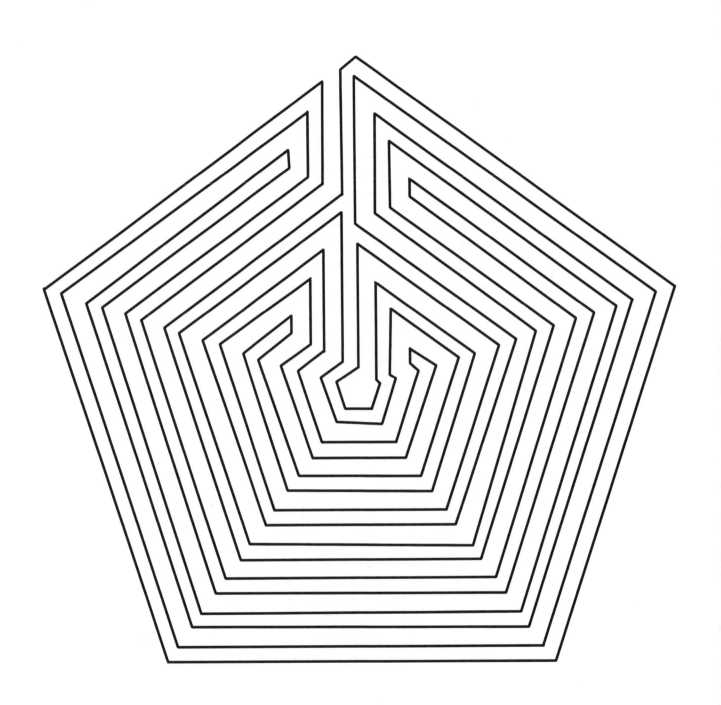

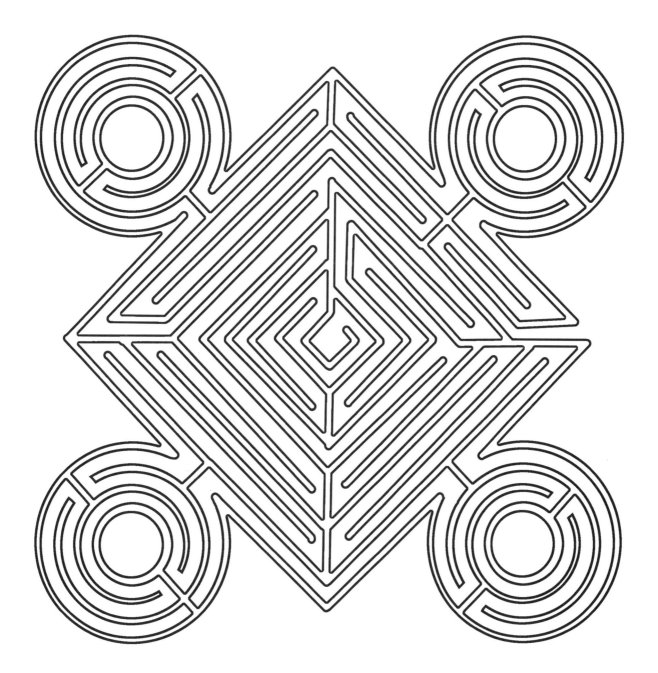

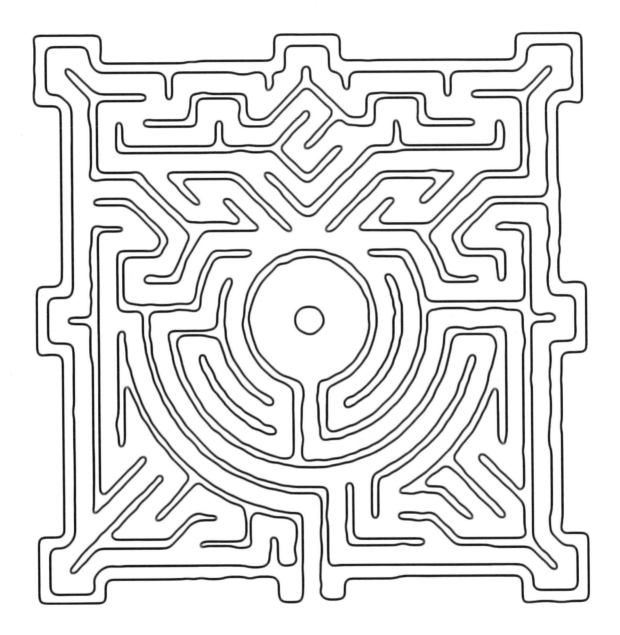

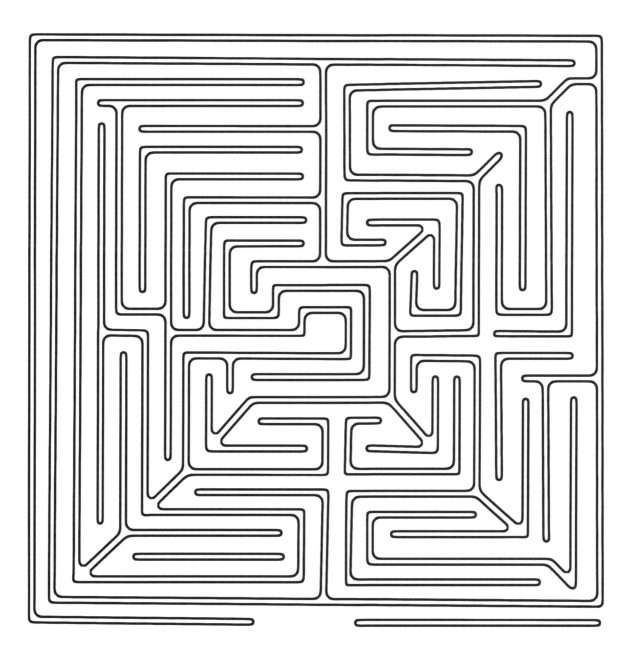

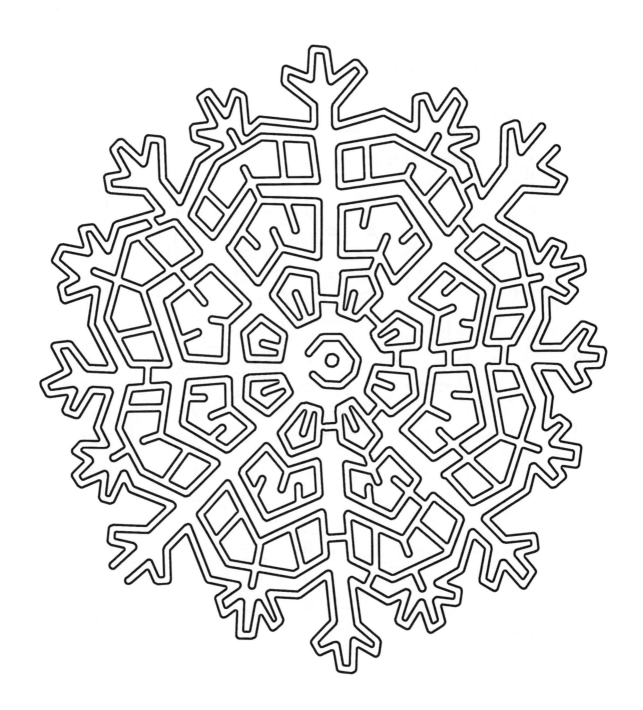

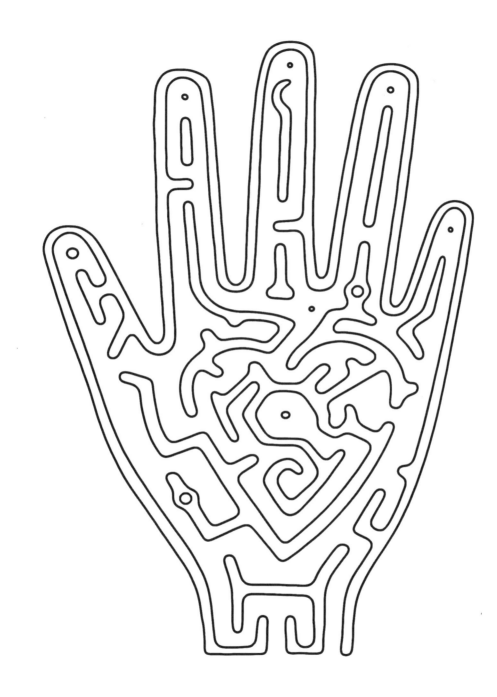

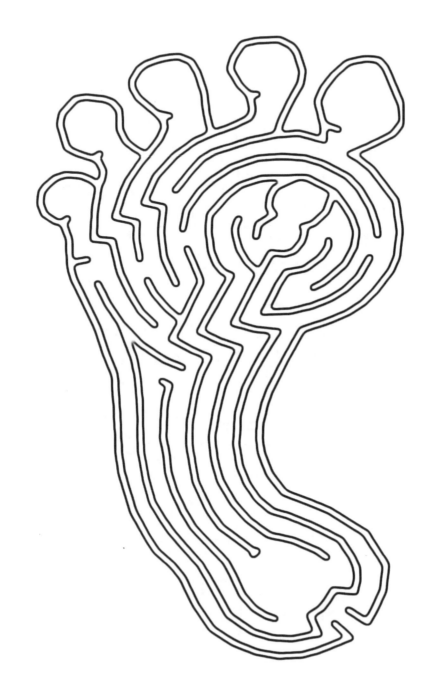

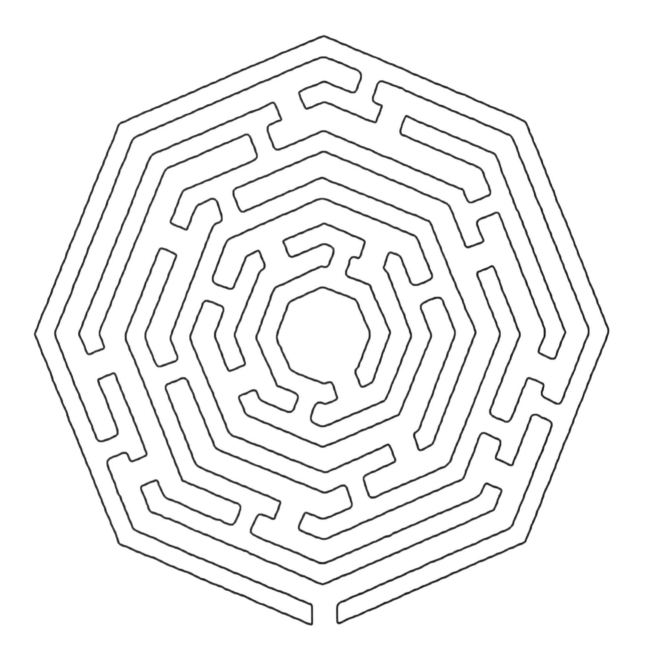

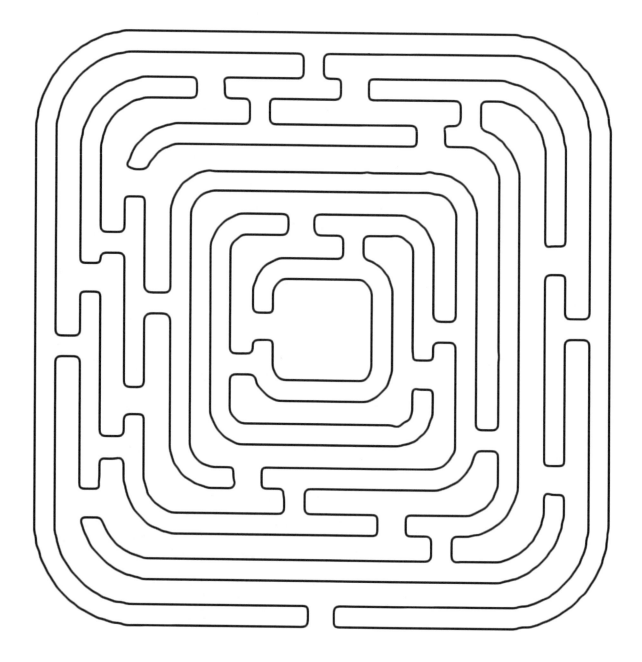

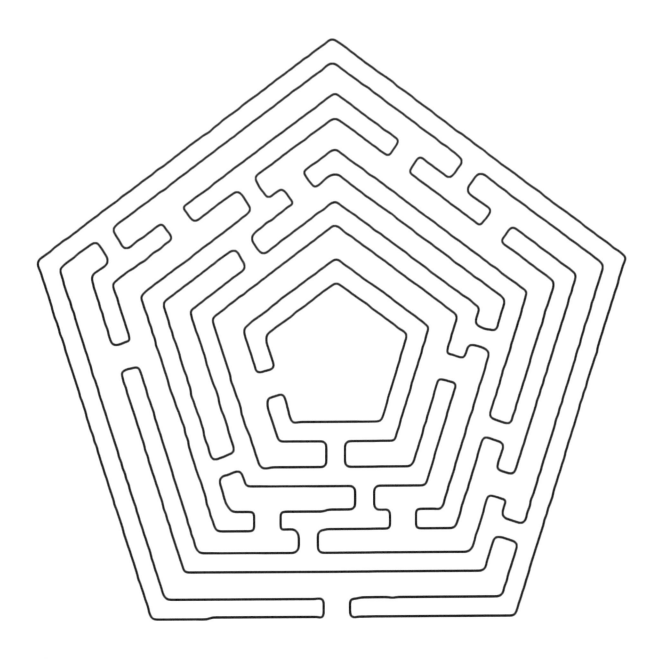

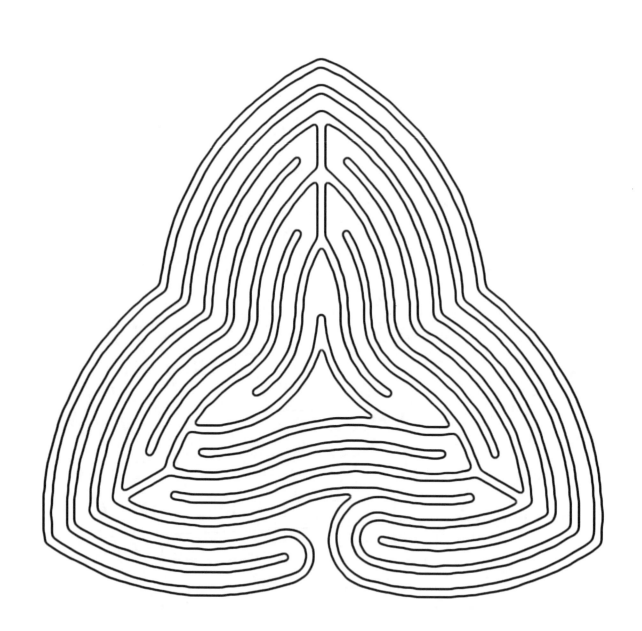

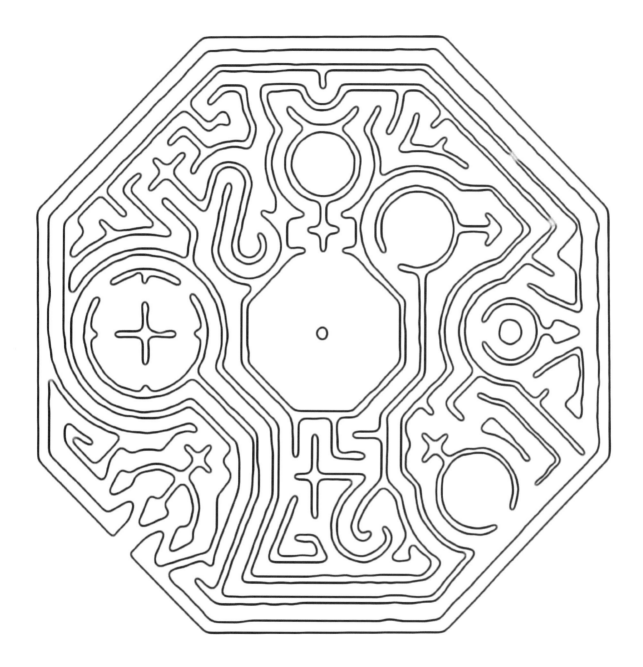

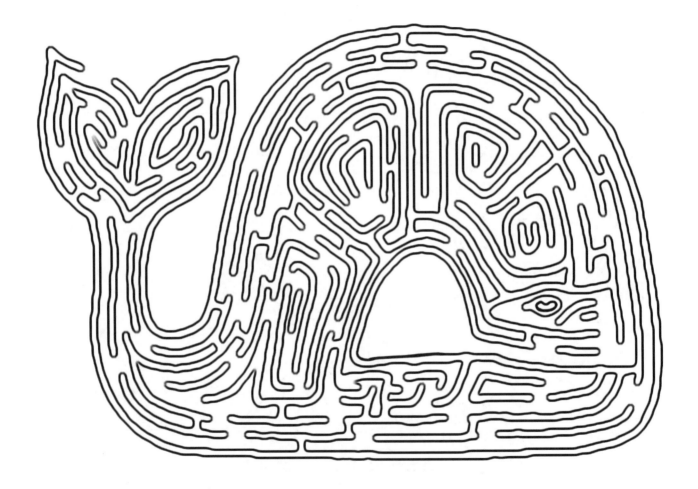

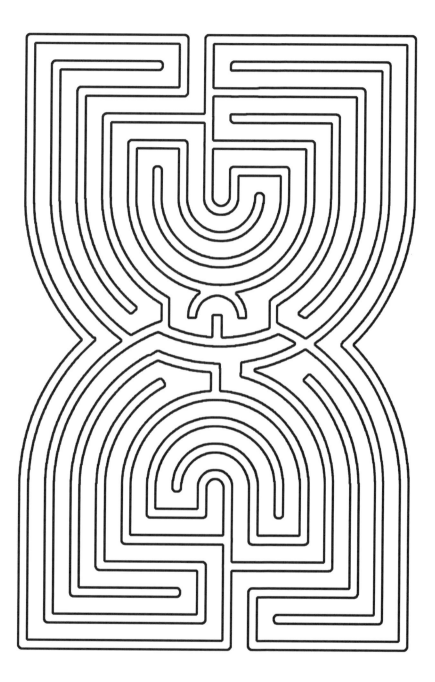

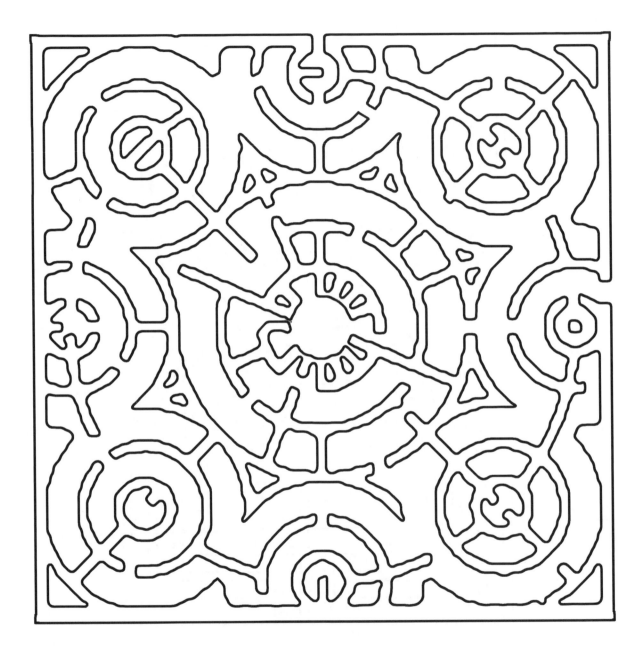

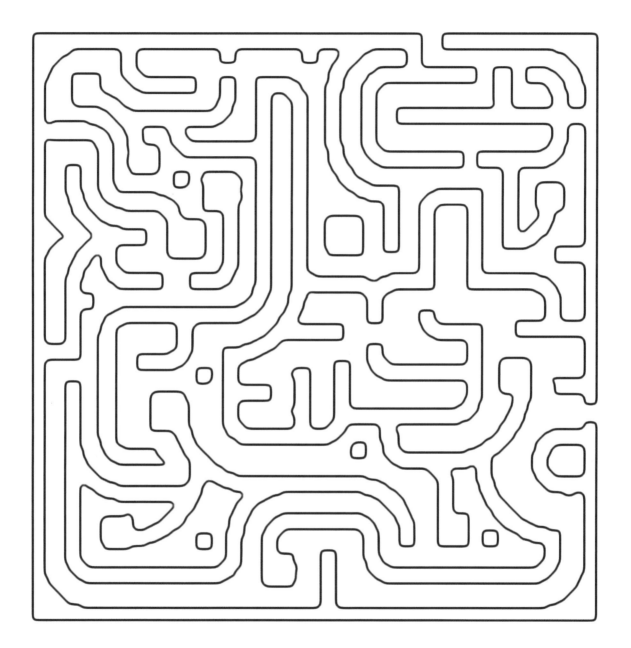

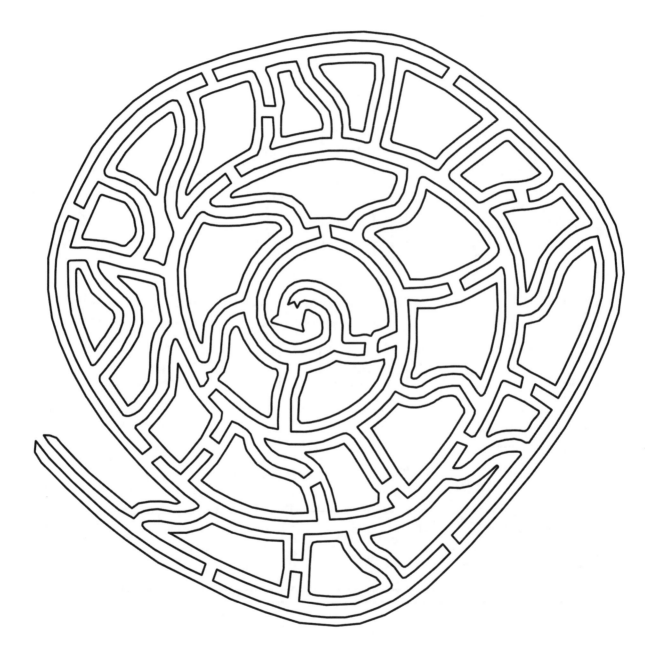

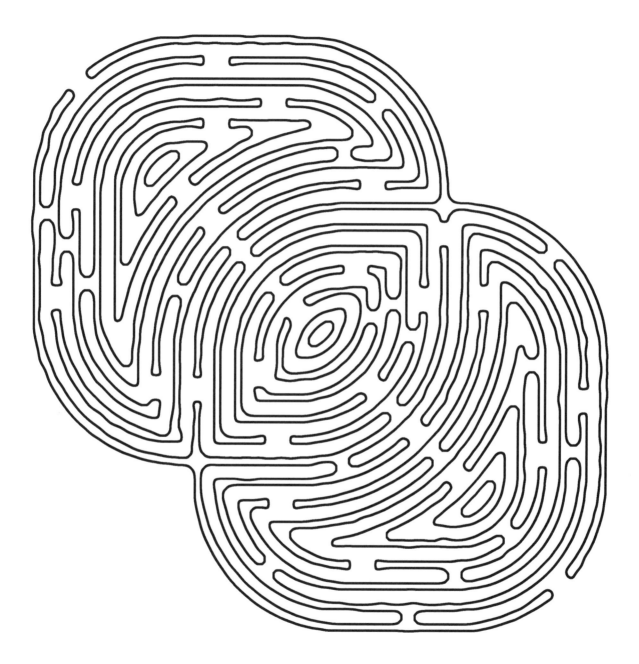

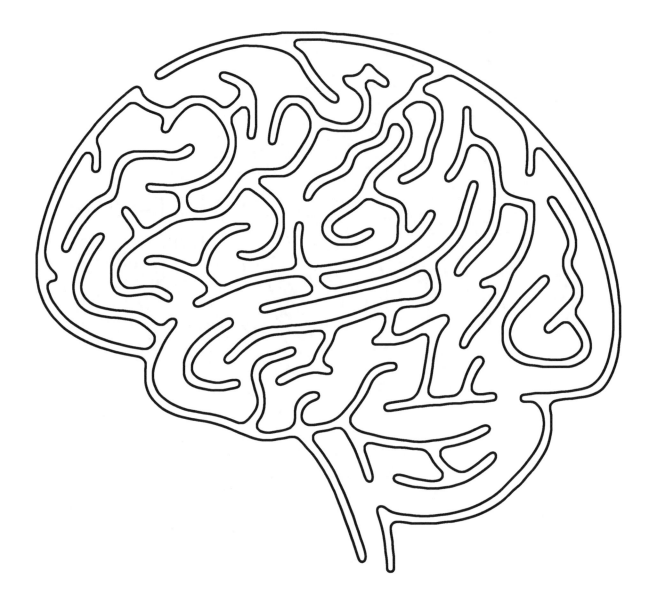

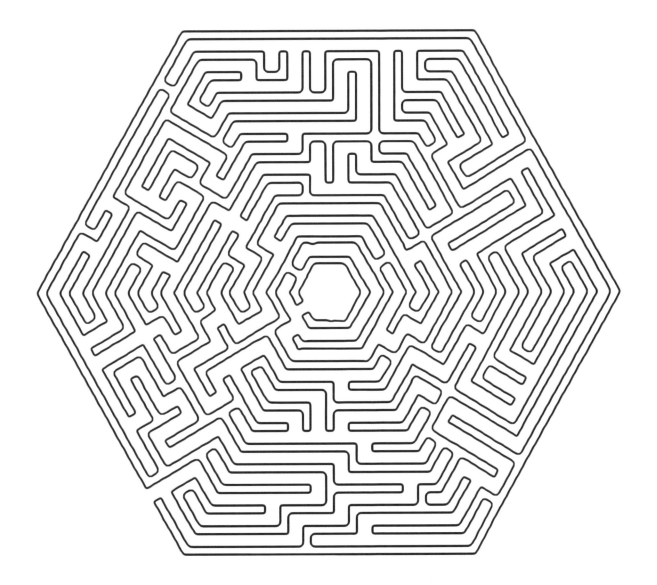

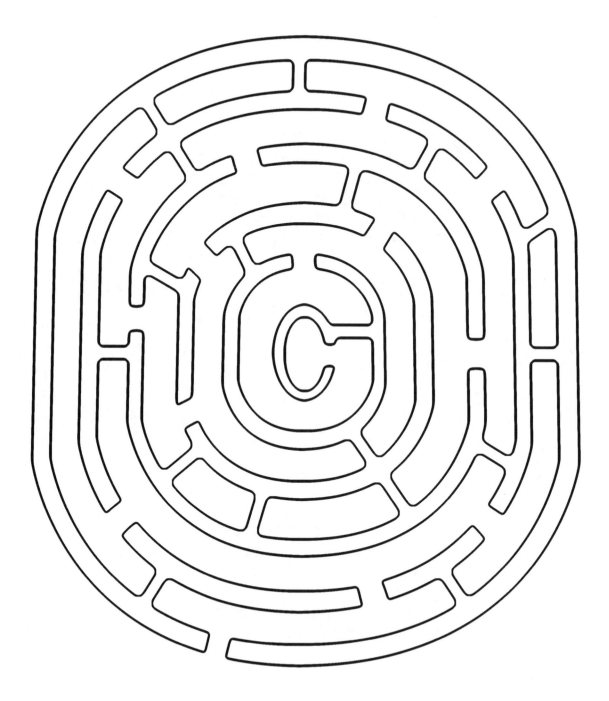

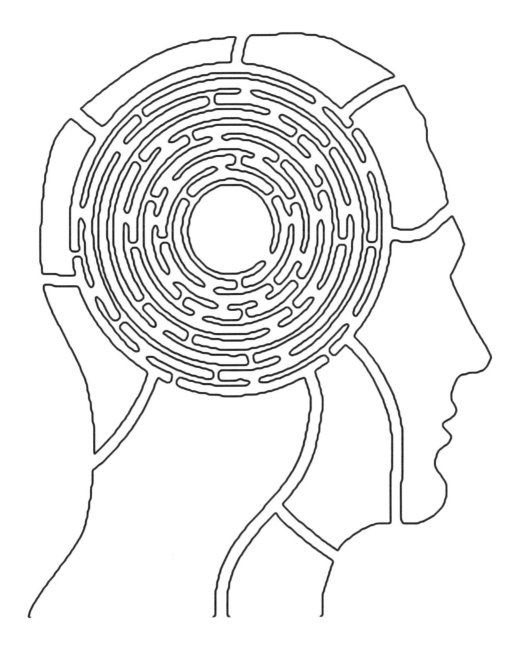

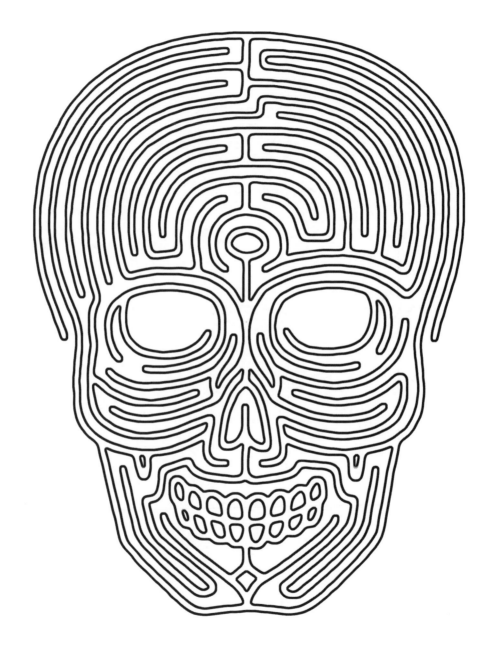

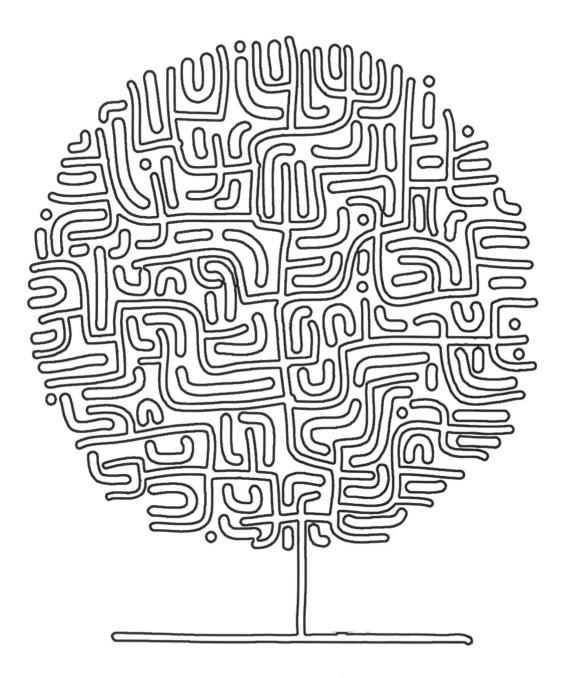

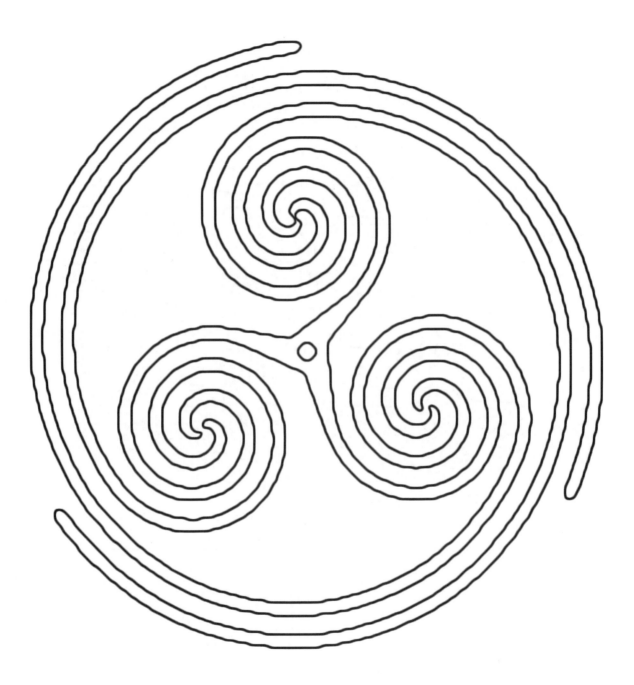

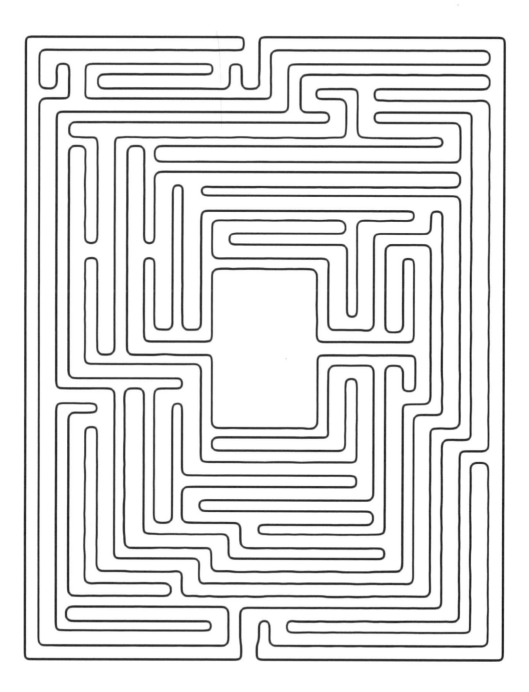

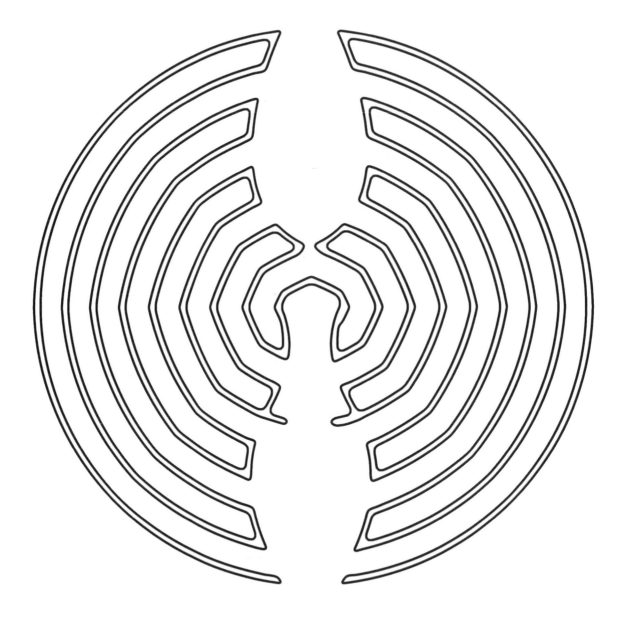

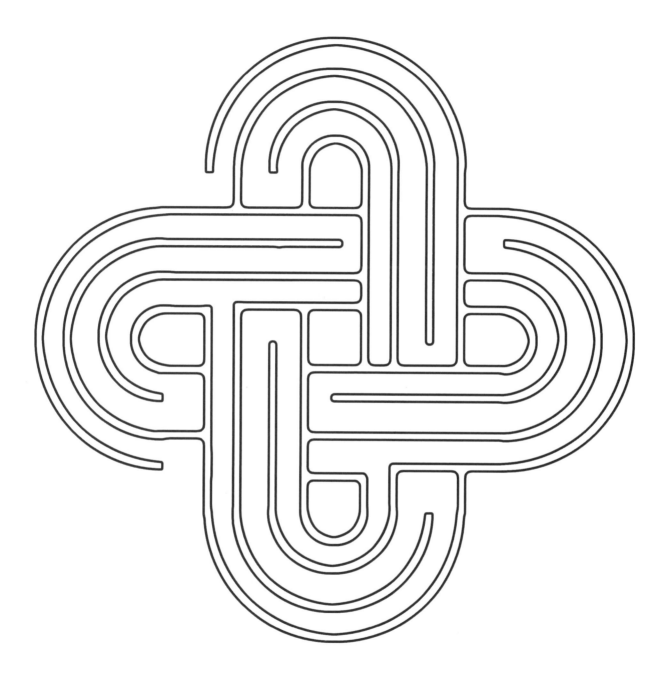

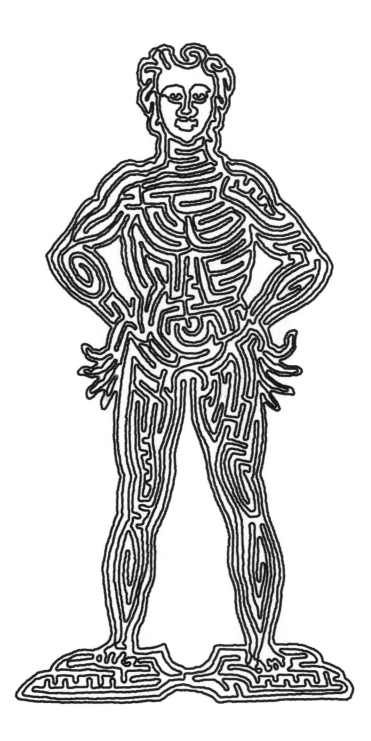

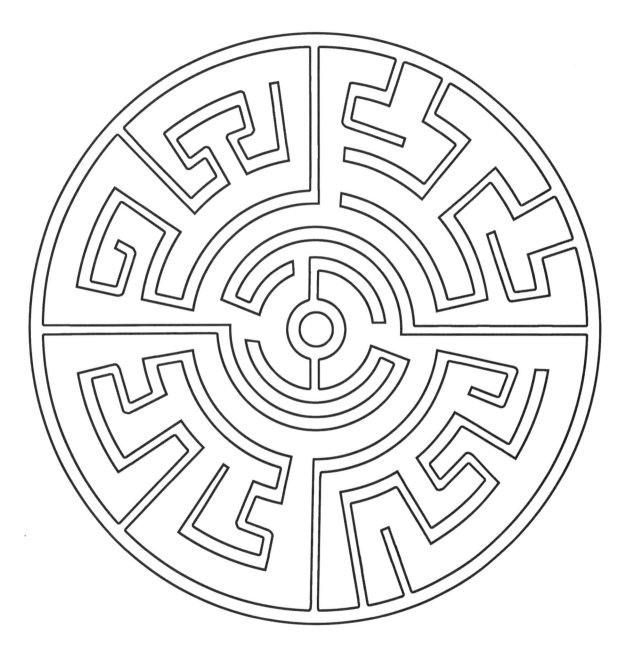

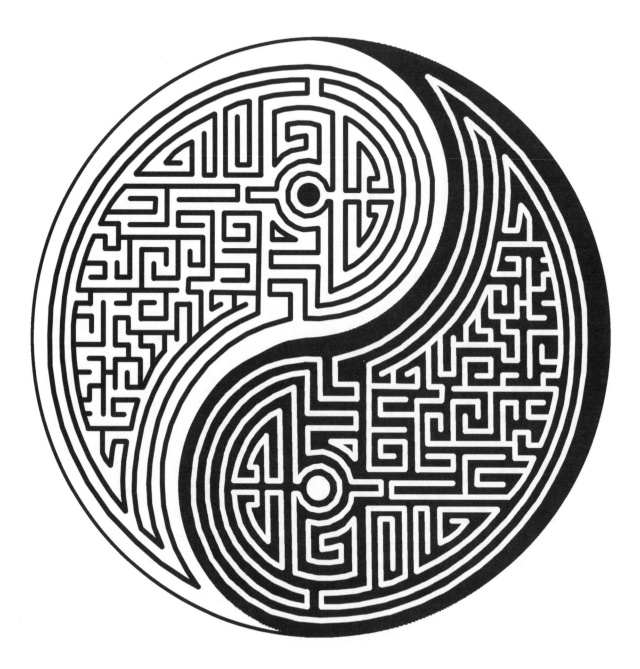

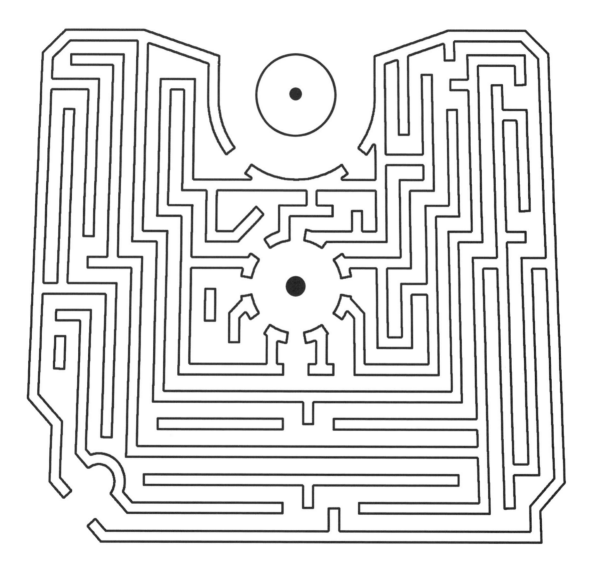

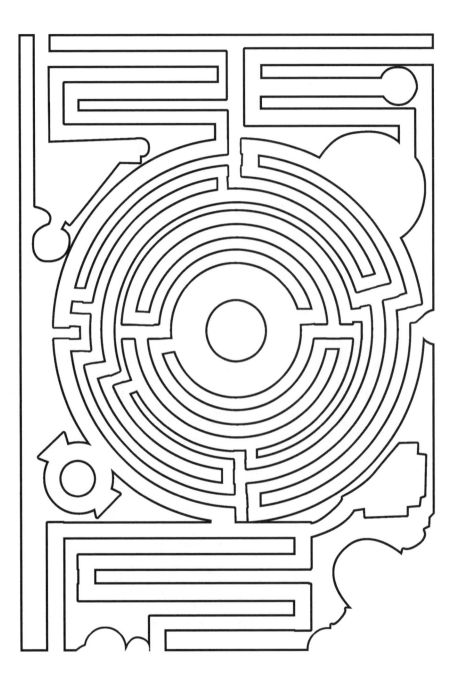

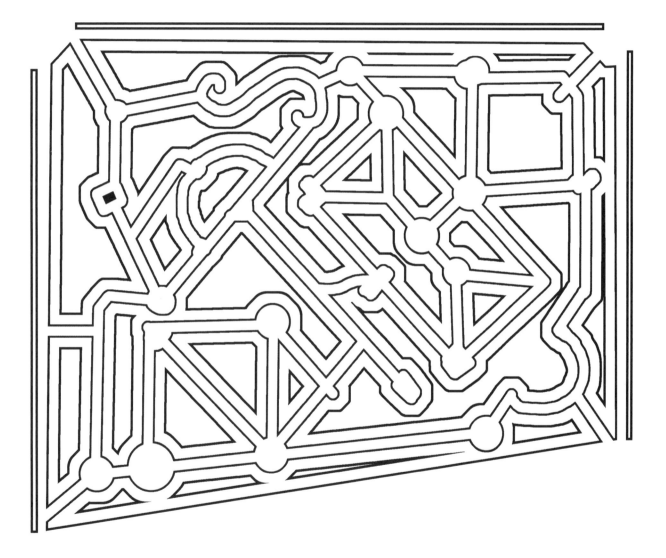

Los gatos son animales que inducen toda clase de sentimientos en las personas: admiración, ternura, atrevimiento, amor... Han sido, desde siempre, fuente de leyendas y de mitos, formando parte del imaginario colectivo de muchos países. Este libro muestra diversas representaciones de gatos mitológicos que, al colorearlos, pueden acercar al lector a conocer aún más las virtudes de este mítico animal.

Estos hermosos mandalas para colorear recogen la obra de Antoni Gaudí y de algunos de los modernistas que dejaron su huella en la ciudad de Barcelona, como Puig i Cadafalch o Domènech i Montaner. Inspirándose en las formas de la naturaleza, todos ellos crearon verdaderas obras de arte, inspiraciones de un mundo espiritual que le pueden llevar a conseguir la paz y el equilibrio.